작은 손가락의 이야기

작은 손가락의 이야기

초판 1쇄 인쇄	2015년 3월 26일
초판 1쇄 발행	2015년 3월 31일

지은이 네이버 카페 초중고그
엮은이 김 민 규
펴낸이 손 형 국
펴낸곳 (주)북랩
편집인 선일영 편집 이소현, 이탄석, 김아름
디자인 이현수, 김루리, 윤미리내 제작 박기성, 황동현, 구성우
마케팅 김회란, 박진관, 이희정
출판등록 2004. 12. 1(제2012-000051호)
주소 서울시 금천구 가산디지털 1로 168, 우림라이온스밸리 B동 B113, 114호
홈페이지 www.book.co.kr
전화번호 (02)2026-5777 팩스 (02)2026-5747

ISBN 979-11-5585-539-3 03650(종이책) 979-11-5585-540-9 05650(전자책)

이 도서의 국립중앙도서관 출판예정도서목록(CIP)은 서지정보유통지원시스템 홈페이지(http://seoji.nl.go.kr)와
국가자료공동목록시스템(http://www.nl.go.kr/kolisnet)에서 이용하실 수 있습니다.
(CIP제어번호 : CIP2015009339)

청소년들이 그림으로 소통하는 힐링과 공감의 공간

작은 손가락의 이야기

네이버 카페 초중고그 글·그림 **김민규** 엮음

북랩 book Lab

여는 글

 이 책은 네이버 카페 '초등학생 중학생 고등학생들을 위한 그림그리기 공간'의 여러 작품들을 모은 것입니다.

 줄여서 '초중고그'로 부르는 이 카페는 2007년 02월 06일 처음 오픈하였고 회원가입 시 나이를 초중고로 제한하고 있으며, 2015년 현재, 회원 수는 3만 4천여 명, 등록된 글 수는 20만 개를 돌파하였습니다.

 그림을 전혀 못 그리는 학생부터 네이버웹툰 작가에 도전하는 학생들까지 초중고 다양하게 활동 중입니다.

 초중고 학생들이 골고루 섞여있지만, 서로 존댓말을 사용하며 예의를 갖추고 그림을 중심으로 커뮤니티를 이뤄갑니다.

 가장 큰 특징은 학생들 스스로의 협동에 있습니다.

 그림의 이해가 높은 학생들은 실력이 부족한 학생을 위해 스스로 그림 강좌를 만들어서 올리고, 컴퓨터에 익숙한 학생들은 손그림만 그리는 학생을 위해 손그림을 컴퓨터로 옮겨주고, 채색이 부족한 학생들을 위해 채색을 도와주고 있습니다.

 잘하고 못하고가 중요한 게 아니라 일단 표현을 하는 곳입니다.

http://cafe.naver.com/elemidcafe

2007.02.06.~2011.01.16 1대 매니저: 아이쿄(sa_ko_i)

2011.01.17.~2014.12.14 2대 매니저: 사류군(djswn1723)

2014.12.15~현재 3대 매니저: elemidcafe

〈책이 나오기까지 도움 주신 분〉

최문봉

이 책을 통해 학생들이 서로 많은 소통을 할 수 있길 바랍니다.

박성필

모든 학생들이 서로의 생각과 느낌을 공감할 수 있는 소통의 공간이 되었으면 좋겠습니다.

조재민

그림은 표현이 풍부한 언어라고 합니다. 자신의 감정이나 고민을 그림이라는 언어를 통해서 대화하고 소통할 수 있길 바랍니다.

박현욱

학교와 학원이라는 틀 속에서 부모의 뜻에 따르는 것이 아닌 스스로의 표현을 배워가는 소중한 기회였으면 합니다.

조원교

지나간 시간 후회하지 않도록 지금 이순간에 최선을 다하는 사람이 되길...

김영민

학생들 그림에는 뭔가 따뜻함이 있는것 같아서 보기 좋습니다.

박순석

학생들이 들려주는 이야기...하지만 우리 모두의 이야기!

서상범

학생의-학생에 의한-학생들을 위한 바로 그 책~!

전용진

이 책이 학생들 속마음에 귀 기울일 좋은 기회였으면 합니다.

더 많은 사람들이

더 많은 표현을 할수 있게

엮은이 김민규

category

Chapter 1

명예의 전당

A4(dusk****)

에나(rlfq****)

상르데(sang****)

http://cafe.naver.com/elemidcafe/342529

핫토(vkx0****)

http://cafe.naver.com/elemidcafe/339030

http://cafe.naver.com/elemidcafe/346666

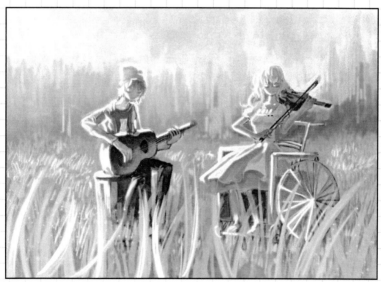

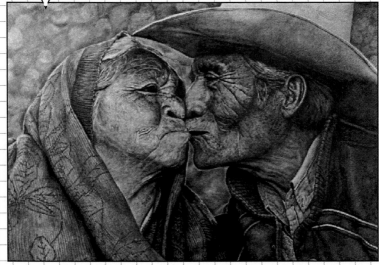

회화인간(dawe***)

http://cafe.naver.com/elemidcafe/344283

노부부의 아름다운 모습을 화폭에 흑백으로 담았습니다.

2절-Tombow mono100 사용

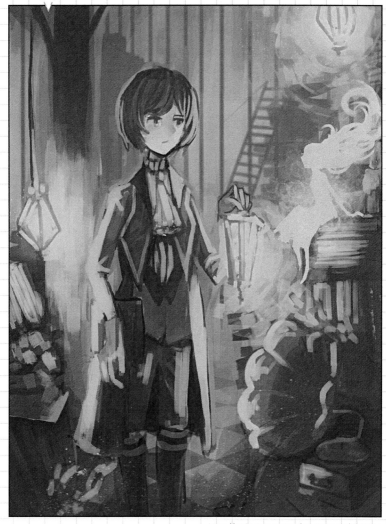

http://cafe.naver.com/elemidcafe/341364

창고로 보이는 공간에 소년과 초자연적인 존재(?)가 만나고 있습니다.

노란이끼2(g_*)

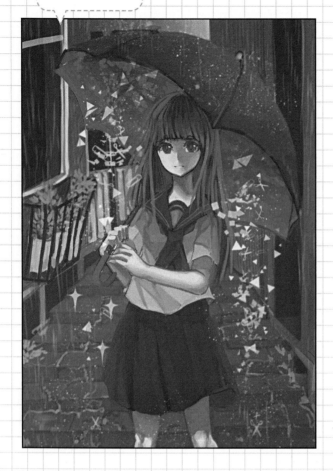

'일상속의 비일상.'

비 오는 어두운 날,

겉은 검은색이지만 속은 파란하늘이 담겨 있는 우산을 든 소녀.

그리고 우산 밑으로 비현실적이게 떨어지는 필기구(?)들을 그렸습니다.

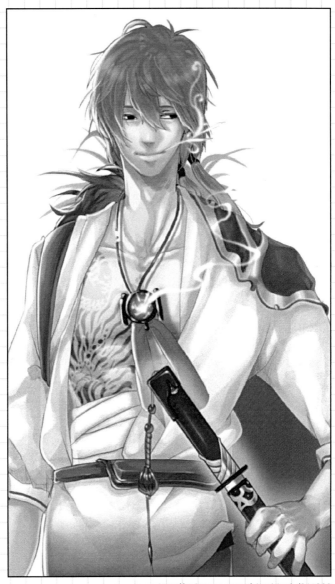

Chapter 2

학생들의 그림 강좌

피망의 **야매 눈강좌**

안녕하세요. 피망입니다.

오늘은 (갑자기 삘받아서) 간단한 눈강좌를 해볼까 합니다.

강좌를 시작하기 전에 말씀드리자면

그림에 정답은 없습니다.

각자 사람마다 눈을 그리는 방법이 다 다르고
취향에 따라 그림체에 따라 모양도 색칠하는 방법도 다릅니다
덕분에 그림의 분위기를 결정하는데 눈이 가장큰 역할을 한다해도

과언이 아니겠죠. 나만의 눈을 만들기 위해선
꾸준한 연습과 연구가 필요하겠지만 오늘 이렇게 강좌를 하는
이유는 눈을 그리기 어렵다 하시는 분들을 위해 기초단계를
알려드리고자 하는것입니다. 그럼 이제 잡담은 그만하고 시작할게요~

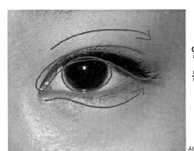

정면

일단 가장쉬운 정면에서 보는
눈부터 시작할게요~

사진출처: 네이버

ㄴ 눈을 그릴때 꼭 들어가는 부위: 속눈썹, 눈동자, 동공, 눈밑

①

곡선을 그립니다.

②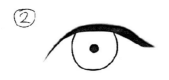

눈동자도 그려줍니다.

(동공도 잊지말고 그리기!)

③

눈밑도 그려줍니다.

④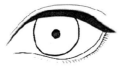

쌍커풀과 눈밑 속눈썹도

그려주면 완성!

(너무 성의없나...)

자 이제 저 눈을 원하는 모양으로 응용해봅시다.

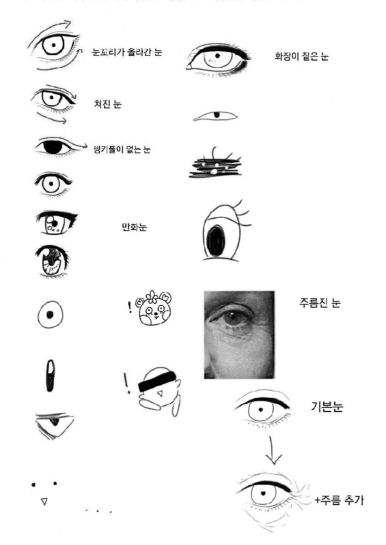

눈꼬리가 올라간 눈

처진 눈

쌍꺼풀이 없는 눈

만화눈

화장이 짙은 눈

주름진 눈

기본눈

+주름 추가

감은 눈

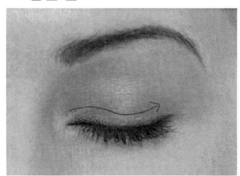

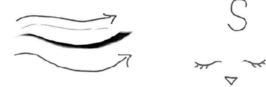

위에서 보시다시피 약간 S라인의 곡선으로 보입니다.

이제 정면에서 보는 모습에서 여러각도에서의 눈으로 넘어갑시다!

주의

보는 각도마다 눈모양도 약간 다르다는거!

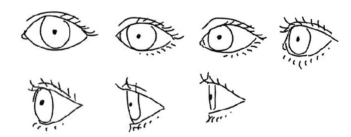

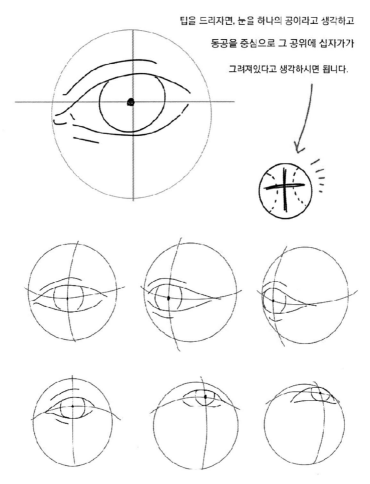

팁을 드리자면, 눈을 하나의 공이라고 생각하고

동공을 중심으로 그 공위에 십자가가

그려져있다고 생각하시면 됩니다.

공을 각 다른 방향으로 굴릴때마다 십자가의 모양과 각도도 달라지겠죠.

인체그려 응용되는 소소한 팁

①

눈

귀의 위치와 크기는

고끝

눈~코 끝까지이다.

②

허벅지와 종아리는 1:1비율

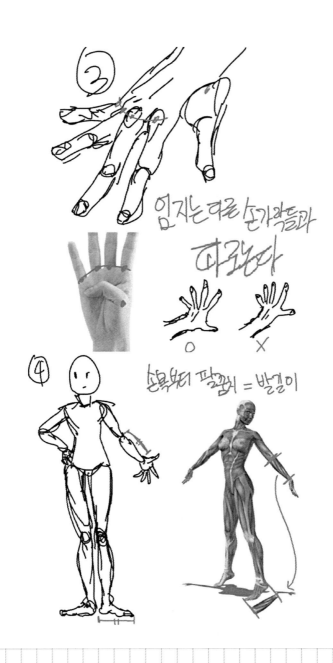

③ 엄지는 다른 손가락들과

따로논다

O X

④ 손목부터 팔꿈치 = 발길이

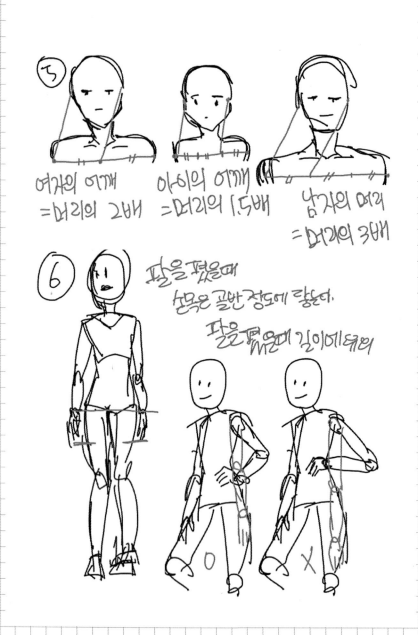

여자의 어깨
=머리의 2배

아이의 어깨
=머리의 1.5배

남자의 여
=머리의 3배

팔을 폈을때
손목은 골반 정도에 닿는다.

팔을 굽으면 길이에 맞추어

O

X

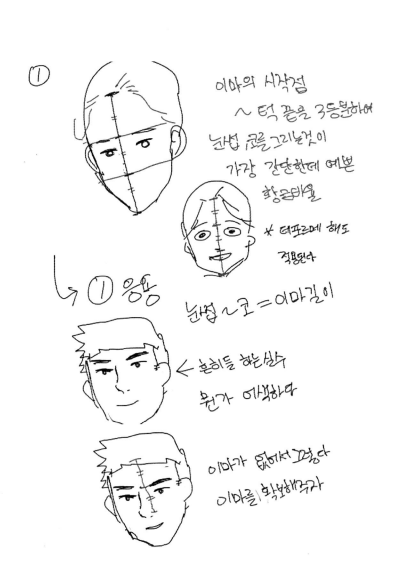

① 이마의 시작점
 ∧ 턱 끝을 3등분하여
눈썹 코를 그리는것이
 가장 간단한데 예쁜
 황금비율

✱ 대표르메 해도
 적용된다

↳ ① 응용

눈썹~코=이마길이

← 훈히들 하는실수
 뭔가 어색하다

이마가 없어서 그렇다
이마를 확보해주자

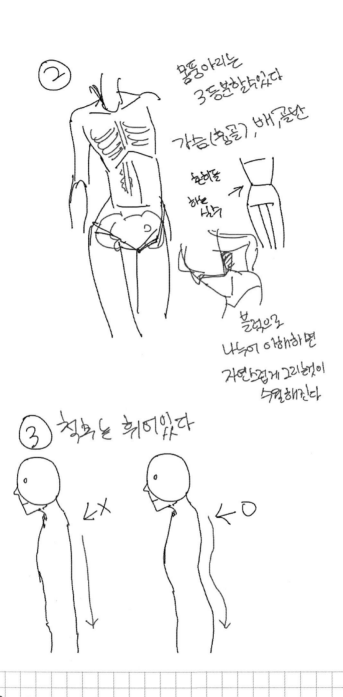

② 몸뚱아리는
3등분되어있다

가슴(흉골), 배, 골반

변화를
하는
남녀

블럭으로
나누어 이해하면
자연스럽게 그리는것이
수월해진다

③ 척추는 휘어있다

←X ←O

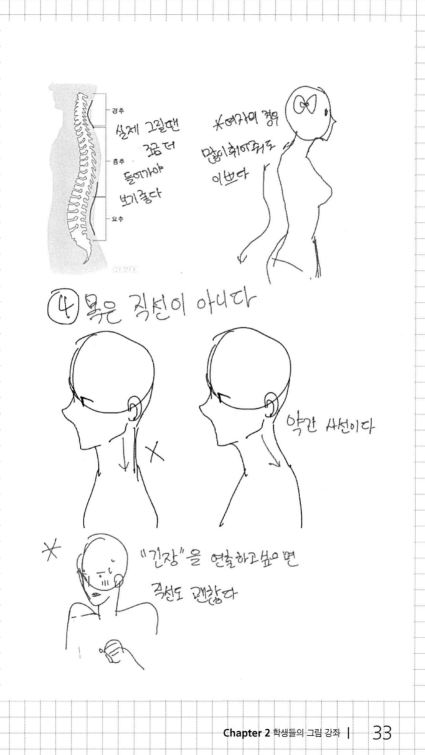

실제 그릴땐
조금 더
들어가야
보기좋다

경추
흉추
요추

＊여자의 경우
많이 휘어줘도
이쁘다

④목은 직선이 아니다

약간 사선이다

＊ "긴장"을 연출 하고싶으면
직선도 괜찮다

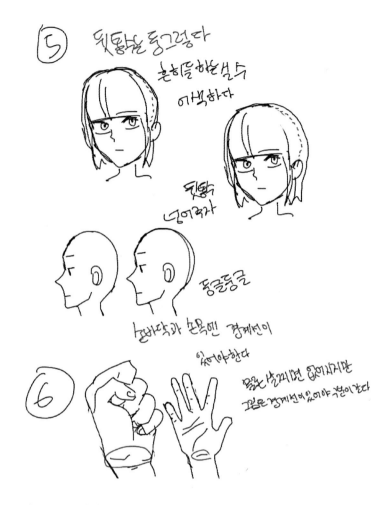

⑤ 뒤통수를 둥그렇다
흔히들 하는 실수
이벽하다

뒷통수
넣어줘라

둥글둥글

손바닥과 손목엔 경계선이
있어야한다

⑥ 물론 살지면 없어지지만
검은 경계선이있어야 구분이간다

 사실 위 주의점들을 눈꼽만치도 지키지 않아도 그림을 못 그리는 게
아니란 건 원피스 1쪽만 봐도 알 수 있는 사실임다.

 알아서 필터링하여 사용하세요. 몇몇 정보들은 해부학적으로 맞는 게
아니라 그림 그릴 때 맞는 정보예요. 예를 들어 어깨···. 저건 거의 제가
만든 법칙이라고 봐도 무방할 정도ㅋㅋ 인체고자인 제가 인체강좌를 올
린다니 참으로 감개무량하군요.

1. 그림 선 (원래안따지만 따봄)

이거보다 더 어두워도 된다. 어두울수록 가라앉고 잘 먹는다.

그림 배경색 때문에 단계가 나온다.

여러분은 이때 배경색의 중요함을 알게 된다.

배경색을 어떤 색을 깔든 아마 그 색은 자연스럽게 먹힐 거다.

고채도의 원색은 비추천이며 검은색 같은 완벽한 무채색 흰색도 비추천이다. 그러면 배경을 칠한 의미가 없다.

위 색과 같이 적당히 진하고 채도가 낮은 색을 추천한다.

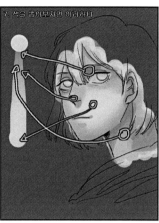

아주 쉽다. 우리에겐 '스포이드'가 있으니까.

너무 쉽다. 그래서 존못이다. 솔직히 내가 봐도 못생겼다.

잡색이 좀 섞이긴 했지만 대부분 위 방법을 사용했다.

파란색·초록색·보라색·붉은색·주황색 등 진한 색에서 채도를 내리면 대부분 잘 어울린다. 저야 엄마가 밥 먹으래서 급하게 했다지만, 여러분은 천천히 단계를 쌓아 그리신다면 저거보다 훨 괜찮은 그림이 뽑힐 겁니다. 아마….

Chapter 3

학생들의 서로 돕기

I. 그림 리퀘스트

▌리퀘-나비이(slgr*)**

여자구, 머리는 갈색 긴 웨이브 머린데, 앞머리는 평범하게 내린 머리예요!
눈동자 색은 초록색이구 옷은 하얀 와이셔츠에 푸른색 멜빵 바지를 입었구
빨간 넥타이를 맸어요!

▌완료-샤방(mjm4**)**

http://cafe.naver.com/elemidcafe/346414

▌ 리퀘-듀블한다(g826**)

제 얼굴을 그려주실 수 있나요?

▌ 완료-옹달샘(knk6****)

말씀하신 것처럼 그려보려고 노력했는데 맘에 드실는지….

요놈, 옷은 미키마우스 그려진 옷이랑 반바지요. 운동화두요!

기대에 못 미쳐서 죄송합니다ㅜㅜ 마음에 드셨으면 좋겠네요.

리퀘-티아이(0hrk*)**

여우 의인화 그려주실 분 계신가요? 머리는 은발, 푸른 눈에 하얀 얼굴, 귀는
당연히 하얀 여우귀로요. SD든 LD든 상관없고 꼬리는 마음대로 하셔도
됩니다.

완료-poon8857(poon*)**

제가 오늘 처음으로 리퀘를 받았고, 진지하게 그렸습니다. 총 1시간 20분
걸렸네요. 초보다 보니 전체적으로 비율이 엉망인데요, 그래도 그리면서 눈물
몇 방울 흘린 건 오늘밖에 없을 겁니다.

http://cafe.naver.com/elemidcafe/345714

여자구요. 핑크색 머리에 단발입니다. 앞머리는 없구 눈동자 색도
핑크색이구요! 옷은 자유로 신청합니다.

완료-thewayofmil(thew***)

http://cafe.naver.com/elemidcafe/345562

리퀘-VOLM(nasp***)

주황빛이 도는 단발머리에, 앞머리 있구요. 빨간색 홍채, 도도새침한 얼굴, 교복(넥타이 꼭 해주세요).

완료-thewayofmil(thew***)

http://cafe.naver.com/elemidcafe/345562

리퀘-wslwqj(wslq****)

성별은 남성, 겉으로 보기엔 15세 정도. 6등신이에요. 머리랑 눈은 하나로
묶은 장발+웨이브가 조금 있어요. 검은색 머리카락+노란 리본끈&눈에
별모양이 있음+보라색. 꽤 단정한 얼굴이구 머리 크기는 작습니다. 표정에
자신감+장난기가 넘쳐요.

완료-천재 핀(geeu****)

완성이요~ 못 그렸지만 받아주세요! ☞^.^☜

잠옷 무늬는 뭘로 할까 생각하다 이렇게 됐네요….

http://cafe.naver.com/elemidcafe/344875

리퀘-송e양(gosg****)

예쁘게 해주세요!

완료-하늘땅(smil***)

붓펜을 써 봤어용!

http://cafe.naver.com/elemidcafe/344560

┃ 리퀘-픽스에나(yl6*)**

성별과 키: 여, 키는 142cm쯤

머리: 가슴까지 내려오는 밝은 갈색

눈: 검정

복장: 하얀색의 반팔과 하얀색 핫팬츠(면 소재), 그 위에 입은 검정색 끈나시 원피스

신발: 굽 없는 메리제인슈즈

나이: 9살

그 외: 왼쪽 손목에 달려있는 가죽 팔찌(가죽끈을 엮어놓음), 거기에 달려있는 납작하고 동그란 은색 금속(작아요).

┃ 완료-후누(jong*)**

긴 생머리에 교복을 입고, 아이스크림을 먹고 있는 여자 캐릭터 그려주세요.
걸어가고 있는 거요~! 교복은 마음대로 그려주세요

http://cafe.naver.com/elemidcafe/342414

자캐인데… 그려주실…분…?

이번 주에 해드린다 했었는데 주말에 결혼식+할머니 댁 크리가 터져서…ㅠㅠ
이 악물고 게임 좀 하다가 새벽에 달렸습니당! 채색은 밑색, 1차 명암 두
색으로 했구여. 배경색이랑 맞춰준다고 오버레이로 마지막에 문질문질
했습니다. 빨간 머플러를 보니 빨간 벙어리장갑을 씌우고 싶어서(쿨럭).

http://cafe.naver.com/elemidcafe/339821

| 리퀘-rchael(rcha***)

얘 부탁드립니다. 색은 아직 정하지 못해서 자유롭게 해주세요!

| 완료-으녜(eheh****)

http://cafe.naver.com/elemidcafe/324339

리퀘-토성(cos****)

'사이퍼즈'의 피터 그려주세요!

리퀘-코마치(qkek****)

'사이퍼즈'의 다이무스 신청해봅니다(수줍).

http://cafe.naver.com/elemidcafe/334698

이 녀석 그려주실 분 계신가요? 다른 그림체로 보고 싶어요!

어무니 때문에 빨리빨리 그려버려서 왠지 반 낙서처럼 되어 버렸네요.

모에화 아닙니다! 기분 탓이에요. 에헴~

http://cafe.naver.com/elemidcafe/340874

▋ 리퀘-에리(you**)

곱슬기가 있는 긴 흑발에 주황 눈을 가지고 있고 노란 리본의 교복을 입고 있는 고등학생 소녀 부탁드려요!

▋ 완료-시호린(hji**)

늦어져서 죄송하고 인삐 심해서 죄송해요.

http://cafe.naver.com/elemidcafe/337362

┃ 리퀘-끓는점(lang)**

금발 긴 생머리 소녀가 손에 양은냄비(?)를 들고 있는 거요! 옷은 하늘색
스웨터에 바지는 스키니영! 부탁드립니당!

┃ 완료-가끔(luna**)**

주문하신 대로 맘에 들게 나왔기를….

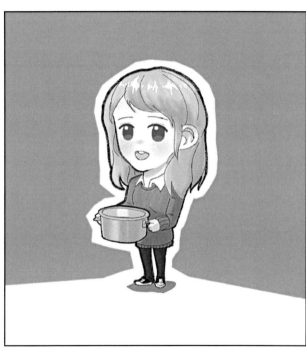

http://cafe.naver.com/elemidcafe/335479

리퀘-닉네임따위없다

교복 입은 갈색 머리에 눈은 빨간색인 남자애 그려주세요

완료-thewayofmil(thew****)

http://cafe.naver.com/elemidcafe/334070

2. 선따기 리퀘스트

리퀘-마키세짠(jinw*)**

완료-딱뻰(ohuk)**

리퀘-이스피엘(vkfe**)**

완료-닌달래(chld)**

리퀘-GALAXY S4(sgda*)

완료-해오름달(2014*)

리퀘-송이버섯(tjfk****)

완료-Cron(sill**)

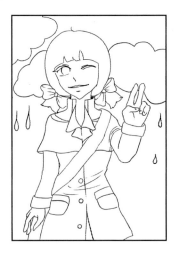

▌ 리퀘-오쿠무라린(mate)**

▌ 완료-킴다(thdl)**

▌ 리퀘-핀트(chj6**)**

▌ 완료-시혜(siye)**

리퀘-북극곰(gjwn****)

완료-컵 라믄(bjy3**)

리퀘-엘린(skdl****)

완료-컬리냠(eile**)

3. 채색 리퀘스트

▌ 리퀘-이삼23(rud_***)

@da_rang_

완료-깊비(kbyi**)**

세라복에 텍스처 저도 좋아해서…// 그림이 너무 이뻐서 색칠도 즐겁게 한 거 같네요! 이쁜 그림 색칠할 수 있게 해주셔서 감사합니다ㅎㅎ

@da_rang_

▌완료-벽난(asj0****)

채색 못 하겟네여. 됴륵… 그림 이뻐서 좋았어요ㅠㅠ

@da_rang_

http://cafe.naver.com/elemidcafe/345920

■ 리퀘-루엘(uhgf****)

나름 '쿠로코'라고 열심히 그렸습니다! 하하하….

혹시 색공하실 분 있으시면 데려가주세요!

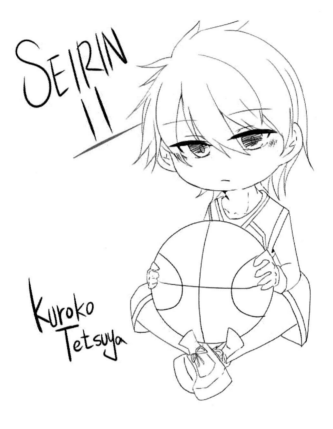

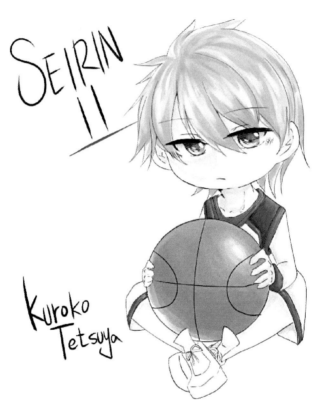

SEIRIN

Kuroko Tetsuya

폰그림이다 보니까 투명화⑴ 그걸 어떻게 하는지 멀라서ㅠㅠ 채색

부탁드려용! 머리는 붉은 계열입니다. 그냥 붉은 계열에 속하기만 하면

되요ㅎ

▌완료-배송불가(h_an****)

음…;;; 제 채색법이 워낙 이래서 마음에 드실련가 모르겠는데… 일단 열심히

해보았습니다! 선이 깔끔해서 편하게 할 수 있었네요.

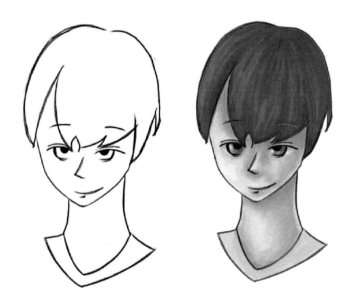

http://cafe.naver.com/elemidcafe/344285

리퀘-송e양(gosg****)

채색 부탁드려요! 머리는 진한 핑크구요 눈도 핑크입니다! 배경은 단색 배경으로 해주시면 감사하겠습니당~ㅎㅎ

완료-Ujamong(judy****)

선도 다 덮어버리고, 수정한 부분이 많아 실례가 되었다면 정말 죄송합니다ㅠㅠ 첫 색공이라 여러모로 부족하네요. 예쁜 그림이라 채색하는 내내 즐거웠습니다!

http://cafe.naver.com/elemidcafe/344329

리퀘-치카(cjp9****)

채색 요청이요! 급합니당ㅜㅜ

▌ 리퀘-리스A(byji**)**

곰 그림 조금 연한 갈색정도로 칠해주세용ㅎ 입 주위엔 연한 갈색으로
칠해주시구요!

▌ 완료-뉴하s(qpal**)**

너무너무 귀여운 곰이었어요! 채색하면서 되게 즐거웠답니다!

▌ 완료-빅더(doyu**)**

너무 귀여운 곰돌이였어요. 헤헤♥

http://cafe.naver.com/elemidcafe/325409,325386

색공하세요~

채색 완료!

http://cafe.naver.com/elemidcafe/323389

리퀘-밈(minl****)

ㅠㅠ 채색이 잘 안되네여… 또르륵… 채색 부탁드려영.

완료-일리아(love****)

채색 완료했습니다!

http://cafe.naver.com/elemidcafe/319413

▎리퀘-김 우앵(qazt**)**

채색 부탁드려용'ㅇ'

▎완료-혁녕(dlgu**)**

ㅁㅐ우 뚱이네요. 귀엽게 상큼하게 발랄하게 깜 하게 시도를 해보려고
하였으나 fail…. 귀여운 그림 채색하게 해주셔서 감사합니다~.~ 시험기간에
뭐하고 있죠, 저…. 내일이 시험….

http://cafe.naver.com/elemidcafe/305032

▎완료-혀어엉(kuuu**) (좌)**

아, 진짜 짱 귀여워서 채색하는 내내 엄마미소 지었네요;;

▎완료-실리에스(unic**) (우)**

좀 많이 늦어서 죄송해요ㅠㅠ 정성스레 채색해보고 싶었지만… 별로 안
정성스러워 보이네요…ㅠ

▌ 리퀘-Miley(este****)

제가 채색을 정말 못해서ㅠ 채색해주시면 감사하겠습니다ㅠ

▌ 완료-하른(xssw****)

뭔가 그림 분위기가… 에헿에헿한 분위기라 어떻게 해야할지 색은 어떻게

해야 할지 고민해봤지만… 원래 못하는 거 고민해서 잘해 봐도 못하는데….

1일 동안 고민을 하다가 대강(이라고 해두곤 사실 신중에 신중을 더한) 색감 고르기를

마치고 채색하고… 어… 감상했습니다. 와 똥퀄채색인데 데헷… 그림이

넘흐 좋아서…. 배경은 좀 놀다가 별 그리기 연습하면서 하하하핫. 반성하고

있습니다. 덕분에 즐거운 색공했습니다.

http://cafe.naver.com/elemidcafe/307408

▌리퀘-제바(bbyy****)

▌완료-킴솔(dkcl*)

아 잘나가다 멘붕. 옷이 망가졌습니다.

▌완료-파란오징어(dmsw**)**

갑자기 초록색이 땡겨서.

http://cafe.naver.com/elemidcafe/295364, 295248

Chapter 4
학생들의 고민

1. 일반고? 예고? | 프루야(iuiu****)

안녕하세요. 전 올해로 중학교 2학년이 되는 학생입니다.

중학교 올라온 게 바로 엊그제 같은데, 벌써 2학년이라니….

중학교 올라오면 시간 훅훅 간다는 말이 정말 깊게 와 닿는 시기입니다. 1학년일 때도 시간이 빨랐는데 2학년이 되면 얼마나 더 빨라질지….

이제 중학교에 있을 날도 2년 밖에 남지 않았고 3학년이 되면 본격적으로 고입준비를 해야겠죠.

저는 초등학교 3학년 때부터 그림을 그렸습니다.

처음에는 다들 그렇듯 그냥 재미로, 취미삼아 그린 것이었는데 재밌다고 그림만 그려오다 보니 시간이 지나면서 제가 정말 좋아하는 것이 그림밖에 남지 않았습니다.

그러면서 자연스럽게 진로도 그림 쪽으로 진지하게 생각하고 있고요.

그런데 만약 이대로 그림을 계속 그리겠다면 역시 예고로 가는 것이 좋을까요?

지금 다니고 있는 학원의 고등부 선배들도 일반고는 그림 그릴 시간이 그리 많지 않다고 하더라구요.

학교에서 틈틈이 그리고 있고 학원 덕분에 야자를 빼고 학원에서 그릴 수는 있지만 학교수업도 게을리 할 수는 없는 노릇이고 중학교 때보다 눈에 띄게 그림 그리는 시간이 많이 줄어든다고 하셨는데, 저희 지역이 촌이라 예고가 없거든요.

예고를 가려면 다른 지역으로 가야 합니다.

다른 지역으로 가면 생활비도 들어갈 것이고 만약 기숙사에 들어가지 못하면 원룸을 구해야 하는데 저희 집 재정이 넉넉한 편이 아니라 부모님께 부담을 드리고 싶지도 않고 혼자 살 수 있을까 하는 걱정도 많이 듭니다.

부모님이 바빠서 혼자 자고 먹고 생활한 적은 많지만 아예 떨어지려니 무섭기도 하고 도시에 대한 두려움도 꽤나 큽니다.

예고를 가고 싶기는 한데 예고는 돈이 많이 들어간다는 소리도 있고… 선생님께서도 일반고로 가는 것이 효도하는 길이라고 하시고….

전 어떡해야 할까요?

정말 예고를 가고 싶기는 한데 그냥 일반고로 가는 게 나을까요?

▎답변

김곰*: 중요한건 예고에 가시면 일반고보다 공부할 시간이 부족해요ㅠ 그림을 더 많이 그릴 수 있고 입시 외에도 그림에 관련된 경험을 많이 해보실 수 있지만 그만큼 노력하지 않으면 미대 가시는 게 힘들 수도 있어요. 부딪혀 볼만한 가치는 있다고 생각합니당ㅎ

꼬이*: 저 같은 경우는 일반고로 진학해 미대입시학원을 다니고 있습니다.

예고도 장점이 있죠. 그림수업을 더 많이 하고 그림에 관련된 많은 작업들을 할 수 있다는 게 좋지만 김곰*님 말씀처럼 공부 시간이 진짜 부족합니다. 아마도 이건 저희가 결정할 문제보다는 선생님 그리고 부모님과 같이 이야기를 나눠서 결정하는 게 빠르실 거 같습니다.

심*: 일반고 가서서 내신 따시고 입시미술 하시면서 성적 관리하시는 게 훨씬 수월합니다. 물론 예고 애들보다 그림 그리는 시간은 적어지지만 대학은 사실 공부 비중이 아주 큽니다. 아무리 잘 그려도 피카소만큼 잘 그리지 않는 한 수시(그림+내신)로 시험장에서 통과하긴 힘들구요. 일반고 가서서 꼭 공부 많이 하셔야 해요. 저도 지금 후회 중ㅠㅠ

동녘*: 안녕하세요ㅎ 현재 예고에 다니고 있는 학생입니다.

윗분들께서 말씀하셨듯, 예고는 실기 시간이 있는 대신 공부 시간이 많이 부족하구요, 무엇보다 내신 따기가 너무 힘들어요ㅠ 돈도 확실히 엄청… 많이 들어요.

제가 우리 집 등골브레이커입니다 ㅠ

하지만 예고는 현재 작가 활동을 하고 있는 전문적인 선생님들께서 소수의 아이들을 하나하나 잘 지도해주시기 때문에 실기를 생각한다면 예고가 좋긴 합니다ㅎ

제 친구들 중에는 학교 바로 앞에 자취하는 애들도 많구요ㅎ

님께서 가고 싶은 대학이 실기를 중요시 한다면 예고를, 공부를 중요시 한다면 인문계고를 고려해보시는 게 좋을 거 같아요. 선생님, 부모님과도 더 얘기해보시구요ㅎ

2. 진로문제··· | skyhigh(gerd****)

안녕하세요? 저는 진로문제로 갈팡질팡하는 한 학생입니다.

저는 그림을 그릴 때면 즐겁고, 마음이 편안해집니다.

그래서 그림을 그리는 것이고요.

어느 날은 더 그림을 잘 그리고 싶어서 여러 책을 사거나 강좌를 보며 그립니다.

그래서 저는 또래보다 훨씬 잘 그리게 되었고요, 하지만 공부도 소홀히 할 순 없기에 공부도 열심히 하여 반에서 5등 안엔 항상 들었습니다.

그러다 인터넷을 보니 항상 손그림만 그리던 저는 신세계를 보았습니다.

사이툴, 포토샵을 통해 항상 동경하던 웹툰을 그리는 방법에 관하였던 글이었습니다.

그때 저는 웹툰을 그리고 싶어 하였고, 그러기엔 도구가 부족하고, 지식도 부족하였습니다.

그래서 다시 강좌를 보며 마우스로 따라 그렸습니다. 하지만 학생이란 신분으론 타블렛 같은 고가의 장비는 어렵더군요.

그래서 저는 돈을 모으기 시작하였습니다.

게임도 잘 안사고, 책은 한두 권씩만 사서 계속 읽었습니다. 그래서 결국 다 모였습니다.

꽤나 최근이었지요. 그래서 저는 부모님께 말씀드렸더니, 대답은 항상 이것이었습니다.

"너의 꿈은 미술이 아니라 교사인 거, 알지?"

"엄마는 네가 미술 쪽으로 안 가면 좋겠어."

사실 저의 그림체는 처음과는 달리 점점 만화와 비슷하였습니다.

그래서 그 말들이 더욱 자극을 주어서, 결국 지금은 좋아하는 것과 진로는 아무 상관이 없게 되어버렸습니다.

그래서 지금 장비도 못 구입한 채로, 고민만 하고 있습니다. 어린 나이인 만큼, 기회는 많으나 고민은 계속됩니다. 어쩌면 좋죠?

정말 예고를 가고 싶기는 한데 그냥 일반고로 가는 게 나을까요?

❚ 답변

백수*: 저도 진로로 한창 고민 중인 고등학생입니다. (이름을 모르니 일단 님이라고 하겠습니다.)

님이 말하신 대로 부모님은 교사를 추천하신다곤 하여도 돈을 많이 벌지도 못하고 인기도 없지만 자기가 일을 하며 행복하다고 느끼는 직업을 하시는 게 좋은 진로의 길입니다.

저보다 나이 많으실 수도 있겠지만 그림은 잘 그리는 사람이 많기에 자기 자신이 파묻힐 확률이 높습니다. 그리고 돈도 많이 못 번답니다;;

저는 의지가 부족한 한심이라서 걱정이긴 합니다.

저희 부모님은 프리랜서로 일러스트를 하시는데 돈은 많이 못 버셔도 자기가 하고 싶은 일을 하니까 행복하다고 하시더라구요.
에… 뭔가 요점을 벗어난 것 같지만 제 얘기는, 부모님께 자기 자신의 진심을 보여주는 게 좋다고 생각합니다. 부모님의 말씀을 무조건 따라야 되는 법은 없으니까요!

배송*: 저는 현재 진로를 그림으로 삼고 있습니다.
작성자님처럼 공부도 반에서 5등 안에는 항상 들었고요.
하지만 저는 보통 말하는 회사에 입사해서 승진을 목표로 열심히 일하는 생활도, 공무원이 되어 안정적인 생활을 하는 것도 뼈저리게 싫었어요. 그런 생활을 버틸 각오가 돼 있냐 하면, 아니라고 답할 테지만 아무리 힘들어도 그림을 계속 그릴 것이냐 하면 그렇다는 답이 나오더군요. 결국 중요한 건 친구도, 부모님도 선생님의 말도 아닌 자기 자신의 각오라고 생각해요. 결국 내 삶은 내 삶이지 그 누구도 대신 살아주지 못하는데, 굳이 남한테 맞춰 살 필요가 뭐가 있나요. 다만 내가 선택한 길에서 오는 고통도 다 자신이 책임져야 한다는 것도 염두에 둬야 할 거예요. 개인적으로 저도 오랫동안 고민했던 거라, 할 수 있는 한 도와드리고 싶단 마음에 댓글이 길어졌네요ㅎ
아무쪼록 자신에게 더 이득이 되는 선택을 하시길 바라요.

3. 전 항상 느려요 | 배송**(h_an****)

언젠가부터 전 항상 느린 아이였습니다.

특별히 잘하는 것 없이 살았어요.

공부도 중상위, 친구관계도 그럭저럭, 운동 못함, 음악 그럭저럭….

그래서 그런지 그 어떤 거에도 흥미가 없었어요. 또한 굉장히 내향적
인 성격 탓에 평범한 사회생활은 생각하기도 싫었죠.

그렇게 겨우 찾은 내 꿈, 내가 좋아하는 유일한 게 그림이었고 그만두
고 싶지 않았어요. 즐거웠으니까요.

근데 일 년 이 년 지나갈수록, 내 실력은 너무나 느리게 늘고 있는데
남들은 너무 빨라요.

나는 아직도 출발점에서 이만치밖에 못 왔는데 남들은 저 앞에서 뛰
고 있어요.

남들이 다 아는 거, 벌써 하고 있는 거, 색감, 구성… 난 이제야 겨우
알아요.

나보다 훨씬 어린 분들의 작품이 내 지금 작품보다 훨씬 뛰어날 때의
자괴감. 그 아이디어, 색, 배경 모든 것이 나랑은 비교도 안 될 때.

이런 내가 답답해요. 바보 같아요. 그림을 생업으로 삼겠단 애가, 실력도 안 되고 배우는 것도 느리면 어쩌니.

근데 그림 말곤 할 게 없어요. 아니, 할 거야 요즘 세상에 얼마든지 있지만 하고 싶은 게 없어요.

그만두고 싶지 않아서 그만둘 수 없어요.

이 딜레마에 고요히 생각할 시간만 생기면 우울해지네요. 느림보 거북이라도 언젠간 결승점에 설 수 있어, 라고 내 자신을 위로하지만 거북이가 너무 느려 죽을 때까지 결승점에 도달할 수 없다면, 그게 나라면 너무 슬플 것 같아요.

노력해야지, 더 노력해야지 하면서도 펜을 들면 머릿속이 텅 비어버려요. 나도 잘 그리고 싶은데, 머릿속은 백지.

이렇게 고민 게시판에만 두 번째지만, 차마 이걸 어디에 토로해야 할지 모르겠어요…. 그림을 계속하는 게 제게 옳은 일일까요? 답답하네요….

▌답변

찐빵*: 정말 답답하시겠어요…. 저는 아직 나이는 어리지만 한 명의 그림쟁이로서 말씀드릴게요. 저는 개인적으로 느리고 빠르고는 중요하지 않다고 생각해요. 느리든 빠르든 어떤 것을 깨닫는 것이 중요하다고 생각하거든요. 빨리빨리, 남들보다 쉽게 이루는 것 보다 천천히 나아가 얻어내는 것이 더 값지지 않을까요?
더 위로해드리고 싶지만 언변이 딸리는 것이 정말 슬프네요. 조금이라도 힘을 얻으셨으면 좋겠네요ㅜ
힘내세요!

똥*:　머릿속이 텅….

　　　공감됩니다. 저 중3 때랑 고1 1학기를 보는 것 같아요.

　　　자랑은 아니지만 공부로 저는 전교 1등은 아니더라도 5등 안쪽에 들고는 합니다.

　　　하지만 2학기에 와서 미술 쪽으로 진로를 변경했습니다. 지금 저는 중2보다 못 그립니다.

　　　그림그리기를 1년이나 쉬어서 1년 전이랑 실력이 비슷하거든요. 그런데 지금 진로를 바꾼 지 얼마 안 되었습니다. 1주일.

　　　그리고 제가 하고 싶은 꿈을 찾으니까 노력하게 되더라고요. 저도 마찬가지로 머리가 텅 빕니다. 하지만 무조건 그립니다. 그릴 만한 게 생각나지 않으면 강좌를 보면서 무조건 따라 그렸습니다.

　　　그리고 나니 1주일 전이랑 1주 후랑 비교해보니까 전에는 1달 걸렸을 뻔한 것을 달성했더라고요.

　　　남이 잘 그린다고 절대 주눅 들지 마세요. 님이 표현하고 싶은 걸 표현하셔야 합니다. 절대로 남이랑 비교했을 때 자기가 못 그린다는 생각 마시고 자기 실력을 인지하고 무조건 노력하세요. 노력하니까 정말 되더라고요.

　　　절대 딴 짓하시지 마시고 그림만 그리세요. 진짜 효과가 있습니다.

체깃*:　그 아이들은 벌써 줄기를 뻗어내고 있다면 배송*님은 뿌리를 정말 단단하고 깊게 내리고 있는 것 뿐이에요. 나무 뿌리가 단단하고 깊을수록 어떠한 시련이 닥쳐와도 줄기가 쉽게 넘어가는 법이 없죠. 혹시 그런 적 없으신가요? 어렸을 적 이

친구, 나보다 분명 키가 작았는데 후에 만나보니 나보다 훌쩍 키가 커있네? 배송*님은 지금 이 키 작은 친구일지도 모릅니다. 열심히 노력하고 도전하다 보면 언젠간 꼭 그에 마땅한 것을 얻게 될 것이에요. 마치 가뭄을 겪는 나무가 뿌리를 더 깊고 단단하게 내리뻗어 더 많은 양분을 빨아들이듯이, 키 작은 친구가 우유 먹고 열심히 운동하여 키가 쑥쑥 크듯이 말이에요.

4. 꿈이 웹툰 작가인 16살 여중생입니다 | 푸*(kare*)

고민은 아니고, 그저 지금까지 있었던 무거운 기억들을 털어놓는 글이라고 해야 하나….

저는 유치원 때부터 그림을 좋아했던 것 같습니다.

투x버스나 애니x스에서 애니메이션을 틀어주면 언니와 함께 재밌게 만화를 즐겨보곤 했었어요.

그래서 그림에 유독 관심이 많은 제게 선생님들이 크리스마스 선물로 크레파스를 주셨던 게 생각이 나네요. 제가 유치원에서 그림을 그리고 있으면 애들이 다가와서 말도 걸어주고, 그러면 또 재밌게 그림을 그리고.

생각해보면 그땐 정말 아무런 생각 없이 그림을 그렸습니다. 그냥 느낌이 가는대로, 정말 아무런 생각 없이요.

그리고 초등학교에 입학해도 변하지 않고 쉬는 시간마다 그림을 그렸고 같이 그림을 그리는 친구들끼리 서로 그림을 그려서 어떤 그림이 더 좋은가 반 애들한테 물어봐서 투표 같은 것도 했었지요. 딱히 경쟁심 같은 건 없이 재미로 했던 투표였죠.

저도 이겨도 기분이 좋거나 나쁘지는 않았어요. 그냥 친구들에게 제

그림을 보여주는 걸 좋아했던 것뿐이니까요.

사실 언니도 그림 쪽에 관심이 많았었는데 이젠 아닌 것 같아요.

그리고 제가 초등학교 5학년 때였나, 6학년 때였나. 그때 언니는 중1이거나 중2였을 거에요.

제가 스케치북에 그림을 그리고 있으니까, 엄마가 저한테 그림 쪽으로 갈 거냐고 물어보더라구요.

그래서 저는 그림 쪽으로 생각 중이라고 했습니다. 그런데 갑자기 언니가 와서 이렇게 말하더군요.

'그림 쪽에는 재능 있는 애들이 많고 잘하는 애들도 많다. 그래서 자신 없으면 미리 관두는 게 좋다'라고요.

저는 언니 말에 충격을 받았습니다. 사실 제 진로를 진지하게 정해서 말한 것도 아니고, 전 그저 그림에 관련된 직업 쪽으로 가는 게 좋겠다고 말했을 뿐이었는데요. 그런 날카로운 현실을 말할 거라고 누가 알았겠어요. 그런데 솔직히 저는 아주 기분이 나빴습니다.

저는 그 말을 들으면서 그림을 그리고 있었고, 그 소리가 마냥 '넌 그림을 못 그리니 관둬라'처럼 들렸거든요.

마치 제 그림을 비난하는 것 같아서 기분 나빴습니다. 사실 그때 제가 그림을 잘 그렸던 것은 아니었습니다. (흑역사…ㅠ)

하지만 전 초등학교 6학년이었습니다! 초6이었다구요!

하긴 언니가 그때 꽤 힘들고 부정적이었던 시기였지만, 전 그걸 몰랐습니다. 어렸으니까요.

그래서 언니와 대판 싸우고 그 후로 언니와 사이가 안 좋아졌었죠.

왜냐하면 제가 그림을 그리고 있으면 '못 그린다'라는 말을 연발했고 제가 언니와 함께 미술학원을 다니려 하면 '공부 못하는 애들이 회피하려고

그림 그리는 일도 많다'라면서 제가 미술학원에 가는 걸 막으려는 듯이 말했거든요. 아예 제가 그림을 그리는 것을 싫어하는 것 같았습니다.

그래서 점점 언니가 해주는 말이 충고가 아니라, 저를 조롱하거나 괴롭히려고 하는 말로 들렸어요.

그리고 그 후로 언니와 말이 거의 없었습니다.

그리고 제가 웹툰 작가로 꿈을 정한 것이 중학교 2학년 때였습니다.

그때부터 제가 그림에 대해 진지하게 생각했던 때 같습니다.

어느 날 제가 엄마한테 제가 그린 그림을 보여주고 있었습니다.

그런데 언니가 절 흘끗 보더니 갑자기 방에 들어가 학원에서 그린 소묘를 들고 와서 엄마한테 보여주는 겁니다.

제가 그린 건 그런 풍의 그림도 아닌 캐릭터체에 그린 지 몇 분 안 걸린 그림이었고, 그래서 그런지 비교가 엄청 났습니다.

언니는 그런 제 그림을 보더니 이것저것 지적을 하기 시작했습니다.

전 언니가 진짜 절 괴롭히고 싶어서 그런다는 사실을 확실히 알게 됐죠.

하지만 화를 낼 순 없었어요. 화를 내면 더 비참해지는 게 제 현실이었으니까요. 그때 비로소 비교 당한다는 게 얼마나 비참한 일인지 알게 되었습니다.

엄마는 왜 그러냐고 언니를 말렸지만 언니가 말하길 미리부터 싹을 잘라놓는 게 좋다 뭐 이런 식으로 말했던 것 같네요.

전 웃으면서 그냥 제 그림을 들고 방에 들어갔지만 들어가자마자 제 그림을 찢어버리고 울었습니다.

그 후로 부모님이 은근 제 그림을 봐주셨으면 하는 바람이 생긴 것 같아요. '잘 그렸다'라는 소리를 듣고 싶은.

아니, 잘 그렸다는 칭찬이 아닌 차라리 그림 쪽으로 가는 것을 응원하

는 마음이라도 있었으면 좋겠지만 저희 부모님은 제 꿈에 관심이 없는 것 같아요. 그냥 네가 알아서 해라 뭐 이런 모토를 가지신 분들이라서.

뭐 사 달라, 하면 사 주시고 그러지만 그것보다는 말 한마디를 더 듣고 싶거든요. 자식 입장에선.

그때 언니는 굉장히 힘든 시기였기에 성격 자체가 약간 삐뚤어져 있었고 이젠 제 그림에 대해 그렇게 함부로 말하지 않아요.

하지만 그때 기억 때문에 언니가 장난으로 '너 그림 못 그렸다'라고 말하면 조금 기분이 상할 때도 있어요.

하지만 제 그림은 저도 부족하다는 것을 잘 알기에, 지금보다 나은 그림을 그리기 위해 더 노력해야 된단 걸 알아요.

그저 다른 사람이 잘 그린다, 라고 말한다고 해서 그대로이면 안 되니까요.

그리고 제가 처음 웹툰 작가의 꿈을 정했을 때 단순히 '그림이 좋아서, 재밌어서'라는 마음가짐은 아니었어요.

저는 힘든 시기에 어느 웹툰을 보고 큰 위로를 받았었습니다. 그래서 저도 누군가에게 위로가 되어주고, 힘이 돼주는 그런 만화를 그리고 싶은 마음에 웹툰 작가라는 꿈을 가지게 됐습니다.

하지만 웹툰을 그리는 게 정말로 어려운 일이더군요. 한 컷 한 컷 제가 휙휙 넘기던 컷들에 작가님들은 몇 시간을 쏟아 붓는다는 걸요.

그리고 정식 연재를 하기 위해 만화 지망생 분들이 엄청난 노력을 쏟는다는 것도요.

그 길이 정말 순탄치도 않고 힘들 때도 많겠지만 그래도 있는 힘껏 끝을 봐야겠죠. 저와 같이 힘든 길을 걷고 계신 많은 분들! 포기하지 마시고 힘내시길 바라요.

▍답변

폰그림*: '칠전팔기. 7번 넘어져도 8번 일어난다'라는 말처럼 힘내시고, 엄청 노력해서 그림 하나를 부모님께 보여드리시고 나 미술학원 다녀도 되냐고 물어보십시오. 서양화나 그런 미술 말고 다른 미술학원도 있습니다. 그리고 언니의 말에 상처를 받지 않으면 좋을 것 같습니다. 사람이 남을 평가할 때에는 평가할 자격이 있어야 평가를 하지 그 누나는 평가할 자격이 없다고 생각합니다. 힘내시고 요즘 애니메이션 대학이 많이 발전했습니다. 그런 데를 도전해보시는 것도 미래의 웹툰 작가가 될 거면 도움이 많이 될 것 같습니다.

블링*: 부모님을 설득한다는 게 정말 쉽지 않죠. 어떤 결과가 당장 생겨야지만 인정해주시기도 하구요….
하지만 열정을 가지고 계속하는 모습을 보면 인정해주고 져주실 거에요.
그게 자식 이기는 부모 없다는 이야기가 아닐까요?

파스*: 저는 웹툰 스토리 작가가 꿈입니다. 사실 여기 온 것도 그림 작가 구하려고 온 거에요. 저도 부모님이 제가 글 쓰는 걸 모르고 계세요. 그래서 제가 지금 인정을 받기 위해 웹툰을 쓰려고 노력 중이구요! 저처럼 웹툰을 써서 보여드려 보세요! 같이 힘내 봐요!

5. 학교에서 그림 그리는 것에 거부감이 듭니다

| 윤낭* (suh5****)

음, 일단 저는 내년에 중학생이 되는 예비 중학생입니다.

다름이 아니라 제가 전부터 느꼈던 건데 요즘에 학교에서 그림을 그리는 것에 거부감이 들어요.

뭐랄까…. 그림을 그려도 재미있기는커녕 스트레스가 쌓인다고 할까요.

집에서는 전혀 그렇지 않거든요. 학교에서만 그래요

엄… 어떻게 본론으로 연결시켜야 하는 거지…. (글 못 쓰는1人)

제가 학교에서 그림을 그리기 시작하면 제 6년, 5년지기 친구 둘이 항상 옆에 앉아있어요

일단 그것까진 괜찮아요. 뭐 보는 건 자유니까….

근데 문제는 항상, 그림을 그릴 때마다 지적을 한다는 거에요.

좀 좋은 지적이 아니라 기분 나쁜 지적…? 그런 거 있잖아요. 뭔가 들었을 때 기분 상하는 지적 말이에요.

예를 들면 'ㅋㅋㅋㅋㅋㅋ다리 개병*이 ㅋㅋㅋㅋㅋㅋ'라든가 '우와 이 언니 졸×머리 작네'라든가 '가슴이 너무 커!'라든가….

일단 말투는 오래된 친구니까 그럴 수 있죠.

근데 문제는 그 내용….

다리 같은 경우는, 인정.

근데 가장 많이 지적받는 등신의 경우 보통 제가 등신을 나눌 때 자로 재서 나눠요. 그래서 등신은 거의 틀린 적이 없는데(대부분) 그거 가지고 항상 자기가 눈대중으로 봐놓고선 '12등신!'거리고 있고….

그리고 가슴 큰 게 무슨 죄입니까아. 취향이니 존중 좀 해주지.

아무튼 지적도 정도껏 해야 지적으로 받아들이지, 이거 완전 욕으로 들립니다. 저한테는 매일매일 그림 그릴 때마다 저 소리를 듣고 있고….

차라리 옆에 오질 말아 줬으면 하는 생각도 들어요.

덕분에 학교에서 맘 편히 그림도 못 그리고 있구요.

그래서 항상 '지적질 좀 적당히 해라ㅋㅋㅋㅋㅋ'하면서 말하고 있지만 딱히 효과를 보지 못하고 있네요. 그렇다고 오래 알고 지낸 친군데… 심하게 화를 낼 수도 없어서요.

도대체 어떻게 해야 이 친구들의 지적질을 멈출 수 있을까요…?

▌답변

쿠*: 지적을 원하지 않았는데 지적을 하는 건 진짜 예의 없는 거라고 생각해요ㅠ 아무래도 친구 분께 진지하게 말해보는 게 좋을 거 같네요.

닌*: 저는 학교에서 인체 같은 것도 막 그리는데 애들이 막 야하다고 해도 꿋꿋이 그려요ㅎ 뭐 내가 그리는데 지들이 신경을 왜

쓰는데… 막 이렇게 생각하면서 그리니깐 애들도 요즘엔 신경 안 쓰더라고.

네*: 쉽게는, 학교에선 그림을 안 그리면 됩니다. 저도 초등학생 때 친구한테 그런 지적 많이 받았는데ㅋㅋㅋㅋㅋ 당시엔 정말 기분 나빴지만 오히려 그해에 엄청 늘었어요ㅎㅎ 기분 나쁜 것도 다 이해하지마는 친구들 지적 받아드릴 멘탈 없으면 학교에서 그림그리지 마세요. 안 그렸음 안 그렸지 혼자 상처받거나 아님 니들이 뭘 알아 식으로 생각하지마세요. 절대로요. 악의를 가지고 한말 아니니까, 꿋꿋이 학교에서 그릴 거면 속 좋게 '그래?'하고 유하게 넘기세요. 지금은 기분 더럽지만 결국 틀린 말은 아닙니다! 세상에서 '넌 이렇게 하지도 못하면서'처럼 어리석은 생각도 없습니다. 친구들 눈이 오히려 객관적일 수 있어요. 후빨러 몰리는 카스 등 SNS 그리고 그림을 그리다보면 상당히 본인 그림이 미화되는 경우가 있는데 그것보다는 객관적입니다. 그리고 중학교 올라가면 어떨까 하는 고민은 그 나이에 다들 한 번씩 할 고민입니다. 많이 해서 나쁠 것 없는 그런 고민…!

피*: 저도 그런 일을 굉장히 많이 당해봐서 학교에선 친구들한테 그림 절대 안 보여줍니다. 저와 관심사가 비슷한 애들 빼고요. 그림을 보니 나이에 비해 정말 잘 그리시는 편이신데 그런 말에 주눅 들지 마시고 좋아하는 그림 마음껏 그려서 실력이 쭉 느시면 애들도 한마디도 못합니다.

Chapter 5

학생들의 공모전

시나몬(gusd****)

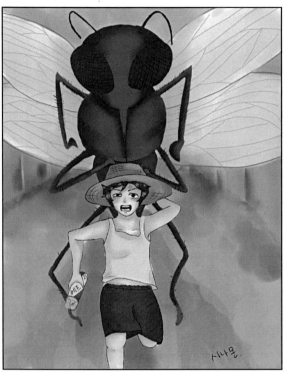

http://cafe.naver.com/elemidcafe/298666

- 작품설명: '모기야 쫌 오지 마.'여름에 자주 나타나는 모기 때문에
 짜증나는 마음을 그림으로 표현했습니다.
- 나이/학년: 16/중3

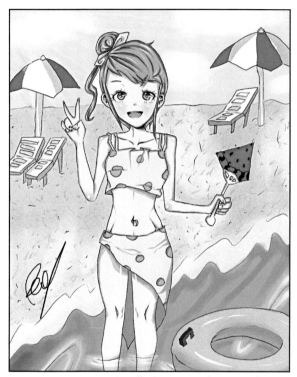

http://cafe.naver.com/elemidcafe/298720

- **작품설명:** 바다에 놀러가자!'바다에 놀러가서, 수박 부채를 들고(옆에는 노란 것은 튜브) 물속에 살짝 들어가서 노는 모습
- **나이/학년:** 12/초5

루에(wate****)

http://cafe.naver.com/elemidcafe/298736

- **작품설명:** 파란 바다와 하늘과 하얀 소녀
- **나이/학년:** 빠른 00(14)/중2

엔옐(nabe****)

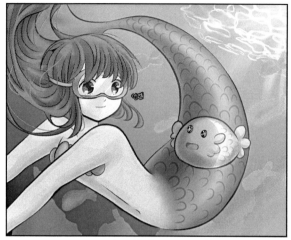

http://cafe.naver.com/elemidcafe/298786

- **작품설명:** 바닷속에서 물고기들과 헤엄치고 있는 인어
- **나이/학년:** 13/초6

세제(mmas**)**

http://cafe.naver.com/elemidcafe/298876

- **작품설명:** 장마를 주제로 그렸습니다. 소년과 소녀를 그렸는데
 어쩌다보니 남매 같기도 하고, 또 앳돼 보이기도 하네요.
- **나이/학년:** 15/중2

▌ 챠(soye****)

http://cafe.naver.com/elemidcafe/298894

- **작품설명:** '근처 냇가에 놀러 온 소녀.'주제대로 냇가에 놀러간
 소녀입니다. 여름방학으로 할머니 집에 갔는데 할머니 집과
 가까운 냇가에 수박을 들고 가서 발을 담그고 놀고 있는 모습을
 그렸습니다.
- **나이/학년:** 15/중3

■ 두림(yjh4****)

http://cafe.naver.com/elemidcafe/299127

- **작품설명:** 왠지 여름 하니 바다와 여름축제의 일본이 생각나서

 바닷속+기모노라는 느낌으로 그렸습니다!

 축제날 만난 한 기묘한 남자아이, 여자아이는 남자아이에게

 호기심을 가지고 남자아이를 따라가게 됩니다!

- **나이/학년:** 14/중1

얌블랙(soie****)

http://cafe.naver.com/elemidcafe/299287

- **작품설명:**　바다와 형제
- **나이/학년:**　15/중2

▌귤폰(anjh****)

http://cafe.naver.com/elemidcafe/299466

- 작품설명: 바다와 시원한 주스를 조합해 그려 보았습니다
- 나이/학년: 15/중2

이클로이(emil****)

http://cafe.naver.com/elemidcafe/299468

- **작품설명:** 가까운 미래, 주인들이 여행들을 떠나고 남겨진 로봇들이 모여
 그들만의 피크닉을 즐깁니다. 물이 닿으면 고장 나 바다는
 가지 못하고 빌딩 그늘 아래에서 회로를 녹여버릴 듯한 햇빛을
 피하고, 디지털 코드에 여름 별미를 넣어 맛보는 로봇들의
 모습을 그렸습니다.

- **나이/학년:** 14/중1

채권(che_****)

http://cafe.naver.com/elemidcafe/299478

- **작품설명:** '수박도둑 원두막 아이들.'무더운 여름 어느 날, 시골 마을의
 아이들이 원두막에서 팥빙수와 수박을 먹(으려고 하고)고
 있습니다.

- **나이/학년:** 15/중2

┃ 김은지(dms8****)

http://cafe.naver.com/elemidcafe/299557

- **작품설명:** 'In The Summer.'여름의 미학은 바다와 수영복일 것 같지만,
 현실은 찌는 듯한 더위
- **나이/학년:** 17/고1

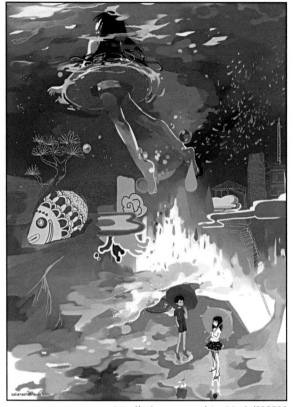

http://cafe.naver.com/elemidcafe/299582

- **작품설명:** 여름 하면 떠오르는 바다와 비를 합쳤습니다.
- **나이/학년:** 19/고3

DIA(dia9****)

- **작품설명:** '비오는 날.'비오는 날 하늘에서 우산을 들고 떨어지는 소녀와
 하얀 물고기들을 그려보았습니다.

- **나이/학년:** 16/중3

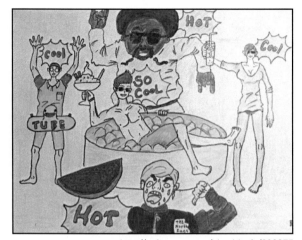

http://cafe.naver.com/elemidcafe/300975

- **작품설명:** 'HOT and COOL.'여름엔 덥지만 시원하단 걸 표현했습니다.
- **나이/학년:** 16/고1

2. 4행시(1318)

▎ 달곰(daho***)

[일] 찍 일어나는 새 나라의 어린 아이들에서 벗어나고

[삼] 등을 해도, 같이 아쉬워해주고

[일] 등을 하면 같이 기뻐해주는

[팔] 같이 언제나 붙어있는 친구도 만들어보는 우리는 1318

▎ i엣(istr***)

[1] 시간만 자도 반짝반짝 하고

[3] 번 넘어져도 4번 일어나고

[1] 분 1초 쉴 새 없이 뛰어가는 우리는

[8] 팔한 청춘이다

1318의 뜻이 뜻인 만큼 청소년들의 열정과 지치지 않고 팔딱팔딱 뛰어가는 모습을 상상하며 사행시를 지었습니다.

❙ 엘리스(play***)

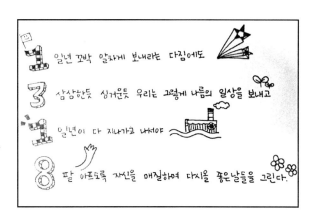

[**일**] 년 꼬박 알차게 보내라는 다짐에도

[**삼**] 삼한 듯 싱거운 듯 우리는 그렇게 나름의 일상을 보내고

[**일**] 년이 다 지나가고 나서야

[**팔**] 아프도록 자신을 매질하며 다시 올 좋은날들을 기다린다

반성과 계획에 대한 느낌을 함축해봤는데 전달이 되려나 모르겠습니다!ㅠ
채색은 깔끔한 흑백 그림의 맛을 살리기 위해 하지 않고 아기자기하게
꾸며봤습니다

청소년 여러분 모두 으 으 힘내자구요!^O^

3. 교복 디자인

우물(dbwl**)

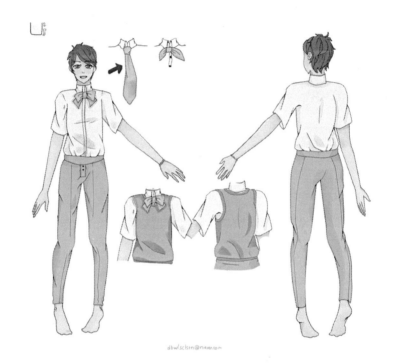

dbwl.sclsrn@naver.com

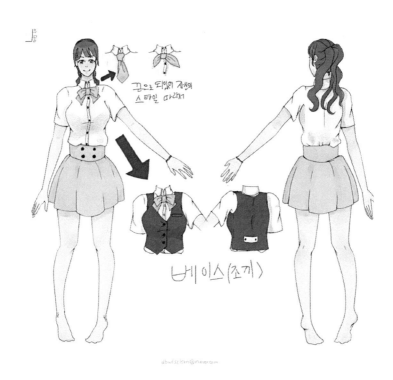

끈으로 되어있어 자신의
스타일 마라지

베이스(조끼)

http://cafe.naver.com/elemidcafe/317753

저희 교복은 칙칙하거든요. 학생들의 상큼함을 살려주고 싶었어요.

■ 탐접(tam9***)

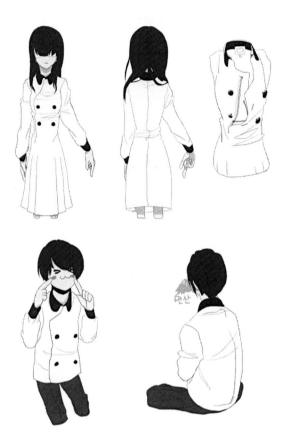

http://cafe.naver.com/elemidcafe/318018

그냥 넥타이, 니트, 마이, 와이셔츠, 치마/바지, 너무 많고 거품이 너무
아주아주 그냥….

그래서 그냥 여자교복은 원피스 형식으로 해서 교복 개수를 최대한 줄여본
거에요. (제 취향으로 추우면 외투착용 큐큐)

■ 쿠라쿠아즈(krp0****)

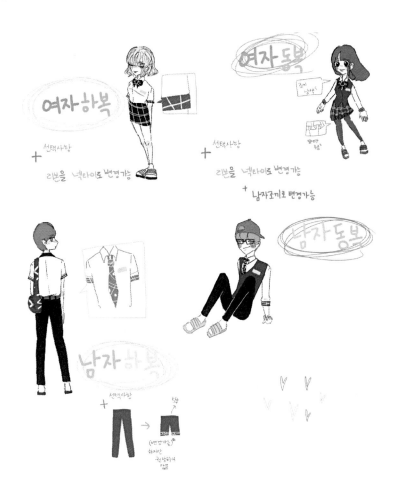

http://cafe.naver.com/elemidcafe/318168

김은지(dms8**)

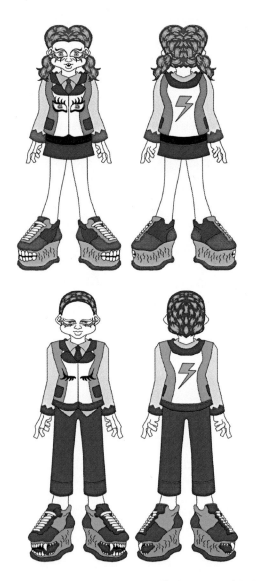

http://cafe.naver.com/elemidcafe/318299

▌사각사각(kimn**)**

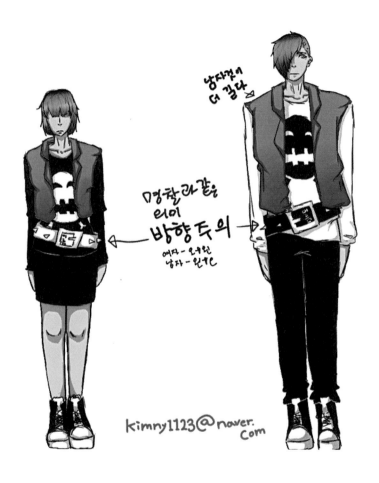

옷은 바꿔
입을수 있다
kimny1123@naver.
Com

http://cafe.naver.com/elemidcafe/318329

조끼는 남자 것이 더 길어요.

벨트는 명찰과 같은 의미고 여자는 오른쪽에서 왼쪽으로, 남자는 왼쪽에서
오른쪽으로 메야 합니다.

모든 옷은 여자 남자 상관없이 바꿔 입을 수(?) 있습니다.

ex) 여학생이 바지를 입거나 남자 조끼를 입을 수도 있고 남학생도 원한다면
치마를 입을 수 있는 등. 아 맞다. 신발도 교복에 들어갑니다.

■ 솔거(solg****)

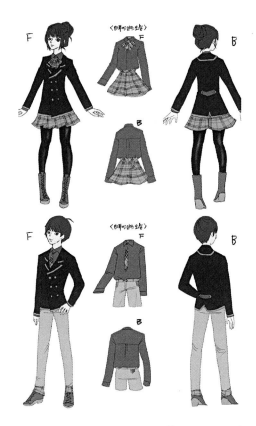

http://cafe.naver.com/elemidcafe/318462

고급스러움(?)과 상큼함을 둘 다 살리려고 했어요ㅋㅋㅋ

저희 학교가 하얀 셔츠인데 너무 잘 더러워지길래 제 소망을 반영해서!!

갈색셔츠로 했어요.

여자 하의는 치마가 아니라 펄럭펄럭한 바지입니다!

뒷면에는 주름이 없어요.

비숍(thdc****)

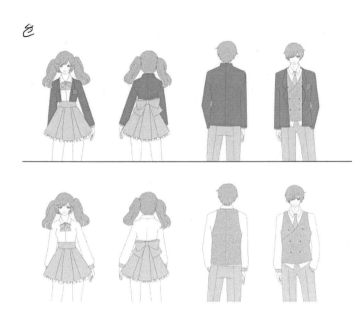

우선 구조는 와이셔츠, 바지/치마, 넥타이/리본, 마이입니다.

컨셉은 서양에 사립학교 교복이고 편하게 보이고 싶어서 푸른색을 대체로
사용했어요 :D

후추(gncn****)

교복 구성은

남: 와이셔츠, 니트조끼, 마이(가디건), 바지, 넥타이

여: 블라우스, 니트조끼, 마이(가디건), 치마, 리본

니트 조끼 색상과 모양은 동일합니다.

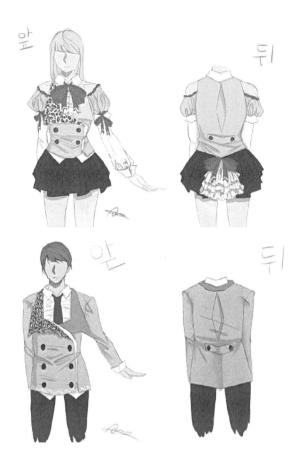

http://cafe.naver.com/elemidcafe/319160

그냥 좋아하는 거 왕창 넣다보니 조잡스러워졌네요.

호피 그리기 힘들었어요ㅠㅠ

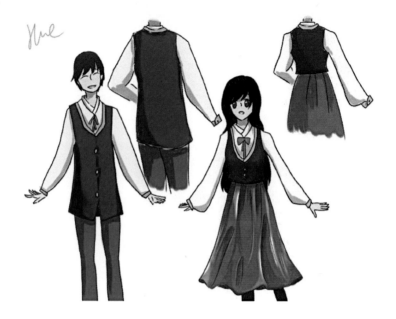

http://cafe.naver.com/elemidcafe/319187

교복 디자인 하면 한복으로 만든 게 떠오르더라구요.

그래서 한번 해봤어요ㅎㅎ 아, 참고로 춘추복이에요.

동복 마이는 따로 있고 저건 조끼…ㅎ +조끼

여자 꺼는 안에 자석이 있어서 안 벌어지게!

박물(kmar****)

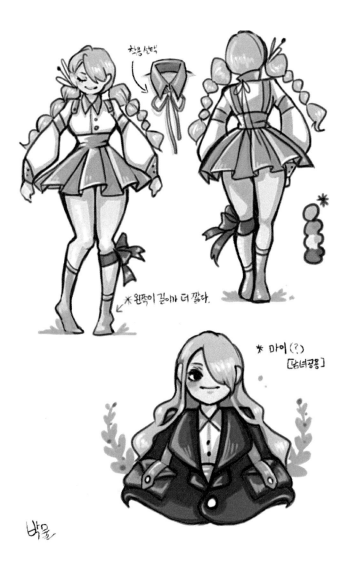

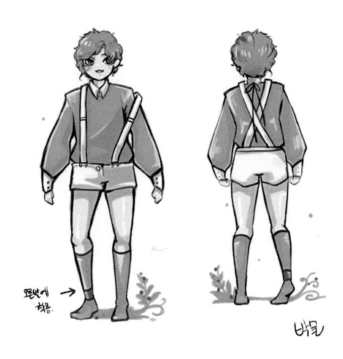

왼발에
착용.

http://cafe.naver.com/elemidcafe/319196

현실에서는 불가능할 것 같은 판타지풍의 교복입니다ㅎ

4. 신학기&졸업

▌뿌잉뿌잉(kgs****)

http://cafe.naver.com/elemidcafe/318551

졸업식날 벚꽃이 왜 피었는지 모르겠지만 카메라 타이머를 맞춰 사진을 찍는
중입니다.

은하(cjmo****)

http://cafe.naver.com/elemidcafe/318077

점심시간 5분을 남겨놓고 여러 가지 생각을 하는 학생들을 그려보았습니다.

5. 손낙서

장수(dog9****)

마음속에 꽁꽁 숨겨둔 감정이나 본성, 약점을 친구나 지인에게 드러내면 뭔가
나를 비웃을 것 같고, 괴롭힐 것 같고…. 결국 아무에게도 털어놓지 못해서
괴로움만 반복되는 그런 딜레마를 표현해보고 싶었습니다 :)

양고기(yjhv****)

http://cafe.naver.com/elemidcafe/338884

음 낙서한 이유라면…

요새 엄마한테 많이 미안하고, 앞으로도 미안하고, 옛날에도 미안했고,
여러모로 미안해서이기도 하고요.

그냥 요즘 같은 세상에 공부 안 하고 그림 그리는 애새끼 키우기 힘들 잖아요.

몸도 안 좋으신데 그림 그리도록 지원해주시는 어머니 생각하며 후딱
그렸습니다.

미안하다

그러하다

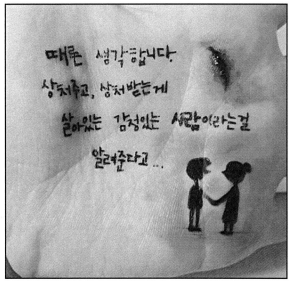

http://cafe.naver.com/elemidcafe/339599

상처를 받아도, 상처를 줘도

사람이니까 감정을 느낄 수 있는 사람이니까

서로 이해하고 상처를 감싸주는

그리고 나중에는 용서할 수 있고 반성할 수 있는

사람이 되길….

상처 받아서 나앉지 말고, 다시 한 번 일어나요.

남들이 깔본다면 그들 맘대로 하라 그래.

나는 스스로 내 길을 걸어가면 되니까요.

누군가에게 후회될 만큼 상처를 줬다면

지금이라고 늦지 않으니까 용서를 구해요.

그 사람도 많이 생각하고 고민했을 테니까….

http://cafe.naver.com/elemidcafe/338882

TO. 나

내가 미술에 흥미가 생긴 건 초6 때였지?

다른 나라에서 전학을 온 나를 아이들은 괴롭히고 놀리곤 했지만 ,난 그 모든
시간들을 그림을 그리며 이겨냈어.

좋아하는 미술, 계속하려 했지만 난 주위 사람들의 시선을 더 두려워하게
되어, 너 자신을 가두었지.

그런 나를 행복하게 할 수 있는 건 미술뿐이란 걸 깊게 알고 결국
예술고등학교에 합격했구나.

많은 성장을 한 거 같아, 내가 자랑스러워.

앞으로 생길 많은 일들을 극복해나가자! 난 날 믿어! 힘내자!

낙서이유: 예고입시를 하면서 너무 힘든 시간을 보내곤 했는데 이제
합격자발표도 나고 지금까지 노력한 내 자신이 뿌듯해서 낙서해봅니다ㅋㅋ
오글거리네요ㅠ

6. 연말연시

MouseTail(rjsd****)

http://cafe.naver.com/elemidcafe/342607

2015년은 을미년으로 청양의 해더라구요.

종이에 새해 인사를 적어 나뭇가지에 걸어 두었습니다.

http://cafe.naver.com/elemidcafe/341863

실은 붓펜도 한지도 동양화도 모두 처음입니다ㅎㅎㅎ

그냥 다른 분들과 비슷한 그림은 별로라 생각하였기에 그냥 손가는 대로 그렸습니다.

ㅇ│ㅇㅕㄴ**(jgyg**)

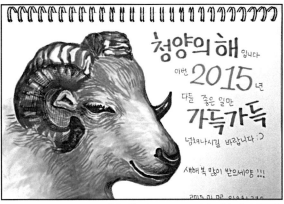

http://cafe.naver.com/elemidcafe/342675

Ori배(kin9*)

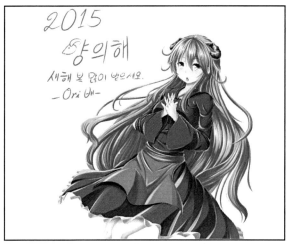

http://cafe.naver.com/elemidcafe/342771

❙ asha(quff***)

http://cafe.naver.com/elemidcafe/342488

청양 의인화예요 ^//^

듀얼하트(ebdj**)

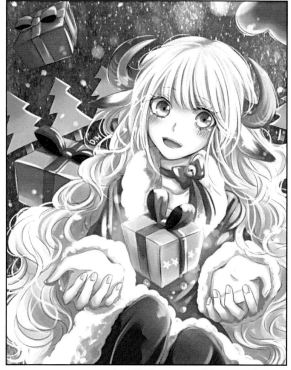

http://cafe.naver.com/elemidcafe/342234

2015년이 을미년, 양띠의 해이길래 양 소녀에게 산타복장을 입히고
크리스마스 분위기로 그려보았습니다.

상상비행소녀(wr04****)

http://cafe.naver.com/elemidcafe/342899

乙未年, 청양을 의인화했습니다!

7. 2015년 1월 달력

▌홀(mike***)

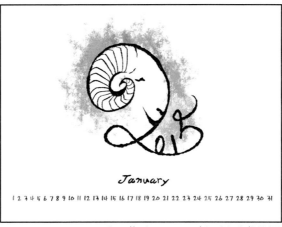

http://cafe.naver.com/elemidcafe/343459

2015년 청양의 해. 2015 숫자와 청양의 머리를 합쳐 디자인하였습니다.

http://cafe.naver.com/elemidcafe/343952

1월이니까 뭔가 상쾌하고 푸릇푸릇한 그림을 그리고 싶었습니다. 그리고 뭔가 동화 인물을 넣고 싶었는데 봄이라서 라푼젤이 어울리는 것 같아서 넣었달까요.

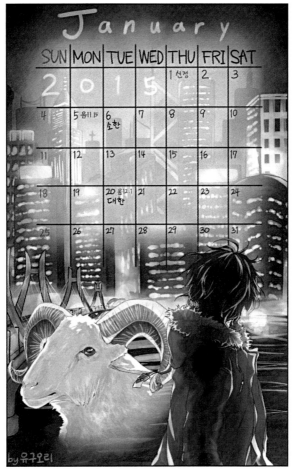

http://cafe.naver.com/elemidcafe/344240

karin14(happ****)

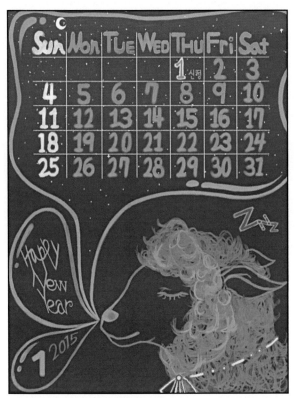

http://cafe.naver.com/elemidcafe/343853

청양의 해여서 자고 있는 양을 그렸어요.

에븜(jk97****)

http://cafe.naver.com/elemidcafe/344349

청양의 해를 맞아 청양을 의인화하고, 봄이니 꽃으로 장식하였습니다.

희 경(tlfq****)

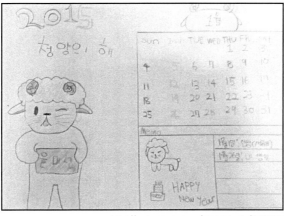

http://cafe.naver.com/elemidcafe/343155

가넷(jhy7****)

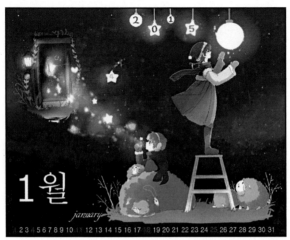

http://cafe.naver.com/elemidcafe/344341

이번에 청양의 해이니까 청양을 그렸습니다. 문은 2014년을 보내는 문으로
문 옆에 있는 시계는 2014년의 시계이고, 양 옆에 있는 시계는 2015년도의
시계입니다. 그리고 2015년이니까 위에는 2015를 표현했습니다.

8. 교과서 낙서

▌하잉(yhw0****)

http://cafe.naver.com/elemidcafe/343727

소설 '동백꽃'.

닭싸움을 시키고 있는 점순이를 말리러 뛰어가는 주인공을 제가 좋아하는 가디언즈의 잭 프로스트로 바꿨습니다!

점순이 네까짓 것 쯤이야, 내 마법 하나면 끝이야!

꼬이리(bldr***)

http://cafe.naver.com/elemidcafe/343694

시험도 다 끝났고, 방학은 안오고 해서 국어 교과서를 뒤졌는데 이런 이쁜 그림이 있더라구요ㅎㅎㅎ

이 그림은 음 사실… 제 친구 커플인데 너무 이쁘게 사귀는 거 같아서 반장난식으로 그렸더니 친구가 맘에 들어 하더라구요.

최후의 섬광(rlar****)

http://cafe.naver.com/elemidcafe/343383

스키점프입니다. 자세가 절묘해서ㅎ

옆에 자세는 우승한 자세 같아 태극기 쥐어줬습니다.

이에나(whtn****)

http://cafe.naver.com/elemidcafe/343285

공모전 참가하려고 여러 교과서를 뒤지고 있을 때 요 아저씨가 딱 눈에 뛰더라고요….

그래서 먹고 있던 짜장면을 보고 배달원으로 그렸습니다.

(어? 잠깐만. 손이 좀 이상한 듯?) (참고: 반기문 UN사무총장님)

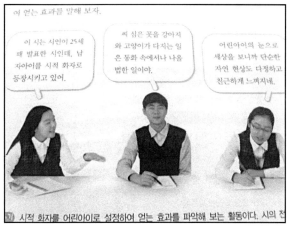

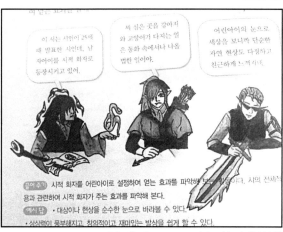

http://cafe.naver.com/elemidcafe/344116

음침한 법사와 엘프, 그리고 올백머리 검사랄까요.

상한빵(rlaw****)

http://cafe.naver.com/elemidcafe/343882

제목: 화장빨(위)

제목: 중보스 돌매미 파티원 구함(2/5, 아래)

구스타프 도라(eorb****)

나의 목소리를 들어봐 리슨 나이는 숫자에 불과할 뿐

http://cafe.naver.com/elemidcafe/343911

음악은 나의 마약··· 셸to the 키ring

▌ 구미무(rudg***)

http://cafe.naver.com/elemidcafe/345079

▌ 윤빛(assa***)

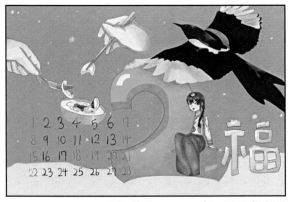

http://cafe.naver.com/elemidcafe/345156

Dream Cartoonist(chan***)

http://cafe.naver.com/elemidcafe/345155

물안나비(sjs9***)

http://cafe.naver.com/elemidcafe/345603

http://cafe.naver.com/elemidcafe/345104

2월에는 설날이 있어서 까치를 그려봤어요!

뭉멍이(wldl***)

http://cafe.naver.com/elemidcafe/345884

전체적인 그림은 손으로 직접 작업했으며, 약간의 포토샵을 사용하여 보정했습니다.

2015년 2월 18일부터 시작되는 우리나라의 대명절 '설날'을 맞이하여 그려 본 달력입니다.

또, 새 봄을 맞이하여 싱그럽게 한 해를 시작하자는 마음에서 달력을 여러 꽃들로 채워 넣었으며, 설날은 대명절이라는 점에 기반해 달력에 한국풍을 조금 더 실어보고자 하여 2월의 순 우리말인 '시샘달'이라는 단어로 2월을 표현해보았습니다.

Chapter 6

학생들의 그림들

I. 다양한 그림

| VOLM(nasp***)

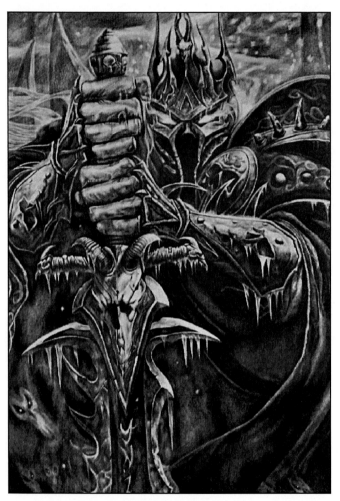

리치킹 일러스트 모작

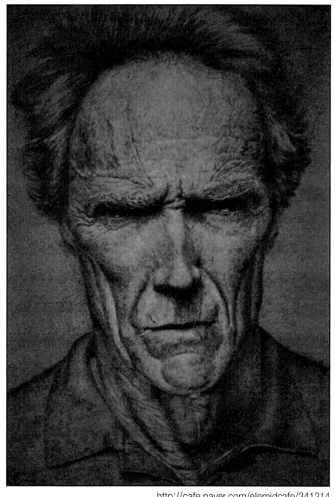

http://cafe.naver.com/elemidcafe/341314

클린트 이스트우드 초상화

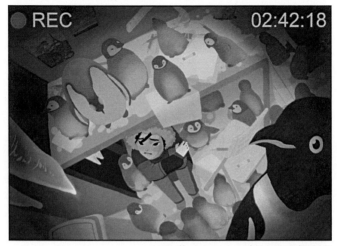

http://cafe.naver.com/elemidcafe/341332

'페퍼 씨네 펭귄들'을 보고 그린 작품이에요ㅎㅎ

배경은 제 집이구요~

예전에 동물원에 가서 펭귄을 봤는데, 귀엽다고 생각했떤 펭귄들이… 모여
있으니 무섭더라구요.

그리고 '페퍼 씨네 펭귄들'영화를 보니 주인공이 느꼈던 감정이 너무
감동되어서ㅠㅠ 그래서 일러스트로 그렸습니다.

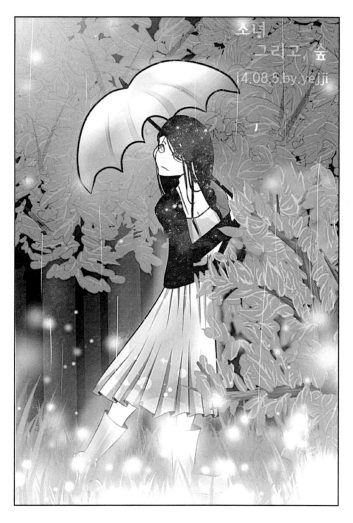

소녀, 그리고 숲 #1

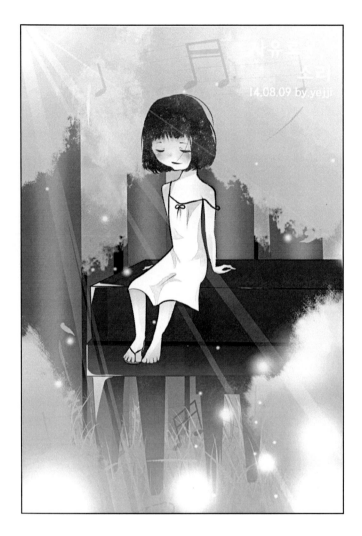

소녀, 그리고 숲 #2

소녀, 그리고 숲 #3

투다이(este**)

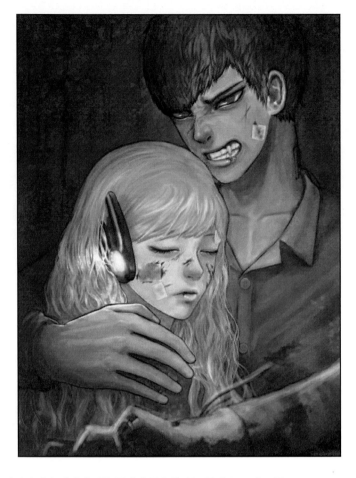

남자아이가 여자아이를 구해서 탈출한다는 주제로 그린 그림

복잡한 배경과 기계요소를 넣고 싶었지만 실력 부족으로 넣지 못해서
아쉽습니다. 그림의 나머지 자세한 스토리는 보는 사람의 상상에 맡기고
싶습니다.

일본 애니 〈나루토〉의 완결 기념으로 그린 팬아트입니다.

마지막 화에 나온 성장한 나루토를 그렸습니다. 푸른 색감을 내고 싶어 전체적으로 파란색을 많이 사용하였습니다.

http://cafe.naver.com/elemidcafe/341359

네이버 웹툰 〈덴마〉 팬아트. 그림의 주인공이 누군가를 구하러 가는 장면입니다. 처음에 소실점을 제대로 잡지 않고 그려서 배경을 그리는 데 꽤 고생을 했던 그림입니다.

으녜(eheh**)

피아니스트

향수: 어느 살인자의 이야기

잃어버린 꿈

역시나 계속 라푼젤 그리는 중입니다.

옷 무늬 텍스처 쓰려고 했는데 꽃 하나 그리다보니 어느새 옷을 다 뒤덮었네요. 무늬를 그리고 나니 레이스를…^p^

그래도 뿌듯하네요! 포토샵도 잘 적응한 것 같고!

쵸비(malo***): 동틀 녘의 천사

http://cafe.naver.com/elemidcafe/341607

반짝임을 품고 있는 천사를 그리고 싶어 그린 개인작입니다!

한창 꿈에 대해서 고민도 하고 했었던 적이 많아서 유독 반짝이는 거에

집착했었던 거 같기도 하고…. 아무리 밤이 길어도 아침은 반드시 온다는

말이 있듯이 결과가 찾아왔으면 하는 마음도 있었네요.

젠토(ohji**): Botanical

2014.12.21

펜으로 그렸습니다!

자세히 도면 동글동글 알갱이들로 이루어져 있어요ㅎㅎ

뭔가 새로운 시도를 해보고 싶어서 한 번 해봤는데… 두 번 할 짓은 못
됩니다…. 허허.

재미있긴 했어요. 얼굴색이 너무 진해서 걱정했는데 보정하니 좀 낫네요.
다행이다….

http://cafe.naver.com/elemidcafe/341662

캠 스캐너로 스캔한 거라 잡티가 많아서 보정했더니 약간 부자연스럽게
됐네요ㅠ
자유로운 영혼의 사슴이 든 눈입니다ㅎㅎ

위빙(jull**): 내가 그린 사람그림

http://cafe.naver.com/elemidcafe/341771

녹충(dds**)

피를 사용하는 강시를 주제로 그렸습니다.

http://cafe.naver.com/elemidcafe/341780

물속 느낌이…나나요?ㅎ; 청소년의 심리를 표현하기 위해 '물에 잠겨 있는 갇혀있는 심리를 그려보자!'로 주제를 잡았습니다. 나름 만족스럽네요.

http://cafe.naver.com/elemidcafe/341806

흠…흠….

악마&츤데레 컨셉으로 그려봤어요!

그린 날짜: 2014.12.14.

소요 시간: 3~5시간

남캐 얼굴을 이렇게 재밌게 그리긴 또 처음이네요!

ZEX(mari**): 스나이퍼

http://cafe.naver.com/elemidcafe/342501

전부터 그리고 싶었던 군인아저씨(?), 군인오빠(?)를 새겨 넣었네요! 컬러보다
흑백이 천 배 예쁜 건 함정…ㅜㅜ

백민*(thn**): fs-1 기습

http://cafe.naver.com/elemidcafe/343696

기습이란 주제로 그렸습니다. 근미래~우주전 쪽 취향입니다!

▌Chiro(erdf*): 큰 눈이 좋다구요?

http://cafe.naver.com/elemidcafe/343714

너무 커도 이상해요ㅎㅎ

잡종호빵이(hou**): 구원

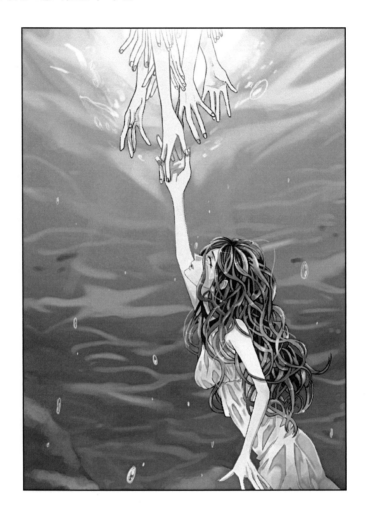

소요 시간 4시간 56분. 오랜만에 포기 않고 끝까지 그린 그림이네요.
물에 젖은 듯 무거운 머리카락을 표현하려 애썼는데… 잘 표현됐는지
모르겠네요ㅠ 완성하고 보니 배경이 많이 부족하다는 점을 새삼 깨달아요.
그래도 끝까지 그렸다는 뿌듯함….

아스나**(coco*): 모작 아스나

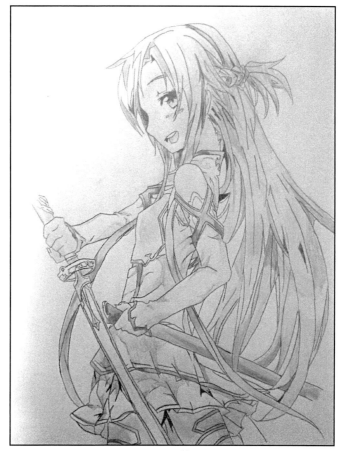

http://cafe.naver.com/elemidcafe/344756

초등학교 6학년 수준으로 봐주세요!

베느(cath**)

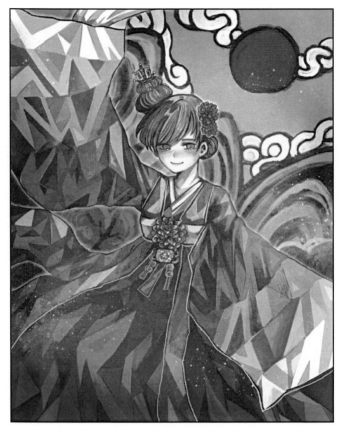

화관무. 옷이 예쁘길래 그려 봤어요!

출처?

그동안 눈팅만 하다가 용기내서 글 올려 봐요.

올해 중3 되는 빠른 01년생입니다.

잘 부탁드려요!! ㅎㅁㅎ

박게(8u**): 사이퍼즈

http://cafe.naver.com/elemidcafe/344859

래비뜨(zthd**)

쿠키런 의인화입니다

쿠키**(prey**)

낙서는 수업시간에 해야… 제 맛이죠.

http://cafe.naver.com/elemidcafe/345532

제가 그렸지만 눈이 아프네요!

http://cafe.naver.com/elemidcafe/345649

저는 시험시간에만 특히 낙서가 잘되네요!

인생포류중(rmag**)

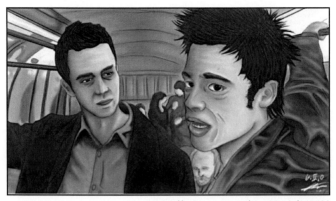

http://cafe.naver.com/elemidcafe/345782

제가 가장 좋아하는 영화 '파이트클럽'. 브래드 피트와 에드워드 노튼을
노트로 그려 보았습니다

QuiN(eunu**): 핸폰 낙서

http://cafe.naver.com/elemidcafe/345868

랑예라(ege1**)

http://cafe.naver.com/elemidcafe/343667

하잉(yhw**)

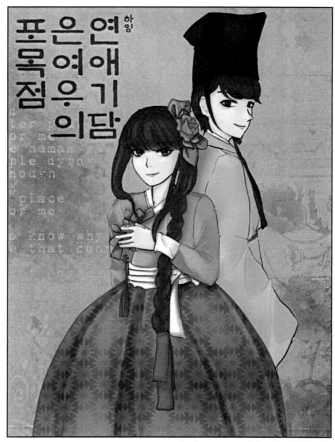

http://cafe.naver.com/elemidcafe/346163

포목점 은여우의 연애기담 채선과 경은 팬아트입니다! 포은연 파시는 분 없나요ㅠㅠㅠㅠ 엉엉ㅇㅇ 마이너의 슬픔….진짜 짱 잼있어요! 익스트림 노벨이예요!

흐물좀비(dall**): 원령공주 손그림

http://cafe.naver.com/elemidcafe/346158

거의 일주일간 뜸들이면서 그려본 모노노케히메입니다. 오랜만의 아날로그 그림이여서 그런지…무섭더라구요, 그리는 게…^^;

붉은곰(11b**)

http://cafe.naver.com/elemidcafe/346060

한 번도 무테를 해본 적이 없어서… 무테연습을 해보았습니다. 너무 어려워요

뚜스터(dami**)

http://cafe.naver.com/elemidcafe/346063

출처?

가입한 지는 꽤 되었는데, 이제야 그림을 올리네요!

저는 15녀입니다! 주로 폰으로 그립니다.

샤이(kkm9**): 형광펜 낙서

http://cafe.naver.com/elemidcafe/347166

우리가 살면서 별일이 아니어도 상처받고 슬퍼하고 힘들어할 때가 있죠. 그럴 땐 포기하거나 여태 참아왔던 눈물이 폭포처럼 쏟아져 나오구요.

그런 분들께… 아니, 어떻게 보면 나에게 해주고 싶은 말이에요!

▌캘그(sysu**): 자캐**

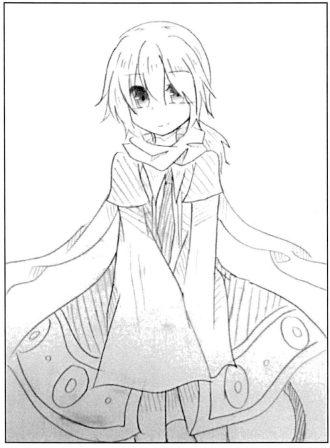

http://cafe.naver.com/elemidcafe/347148

2. 오에카키(오이깍기)

herma(ree**)

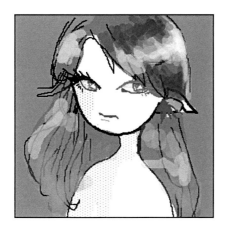

동화(joo**)

http://cafe.naver.com/elemidcafe/328080,326849

향월(akd**)

밀가룽(qkrd**)

http://cafe.naver.com/elemidcafe/318219,317575

sandeul(san***)

쿄(0321**)

http://cafe.naver.com/elemidcafe/314642, 314993

http://cafe.naver.com/elemidcafe/314471

▌우유먹*(pmk**)

▌하늘(hank**): 어디론가 가고 있다

http://cafe.naver.com/elemidcafe/306122, 30755

또리(sny***)

http://cafe.naver.com/elemidcafe/290772

3. 선생님 칭찬하기

▌라슈(qufd**)

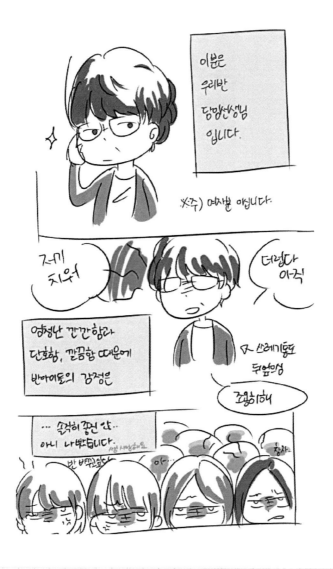

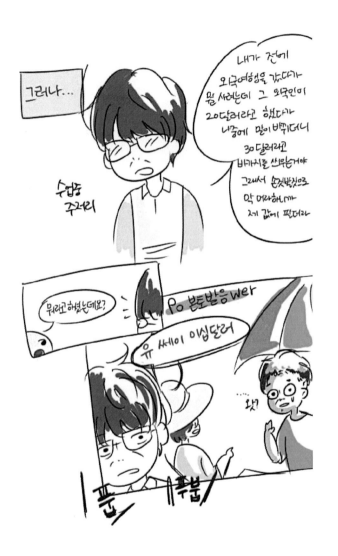

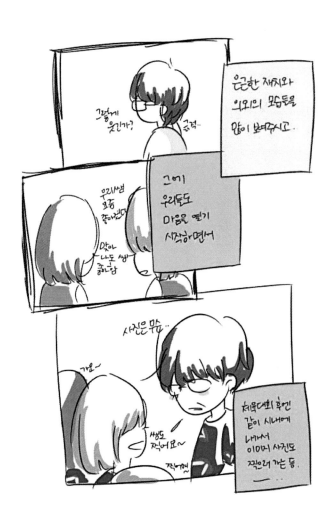

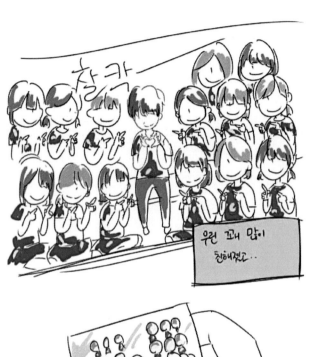

http://cafe.naver.com/elemidcafe/314741

ㅎ… 그리다보니 만화 안에 학교 이름이랑 담임선생님 성함을 적는 걸 잊었네요.

우리 반 선생님이 참 귀여우셔요. 하하하하…. 선생님 사랑해요!

여기 나오신 우리 담임선생님은 양×중의 한××선생님이십니다.

1. 〈 영 고등학교 〉김 선생님

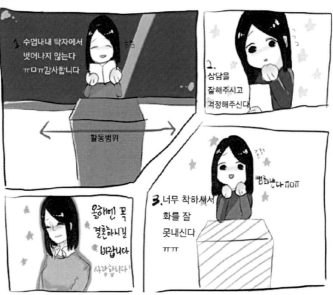

어..그리고..

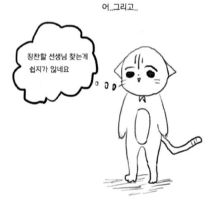

칭찬할 선생님 찾는게
쉽지가 않네요

http://cafe.naver.com/elemidcafe/322675

4. 창작만화

▌ Froggy(sie**): 사자성어

사자성어

by Froggy(sie)

'눈이 빠지도록 기다렸다'를
사자성어로 쓰는 문제였습니다.

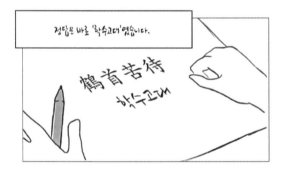

정답은 바로 '학수고대'였습니다.

鶴首苦待
학수고대

기말고사 후...

우리반의 김똘X를 앞으로
나오라고 하더군요.

그러더니 너 힘내서 집에가라면서
계곤에 가서 성공하길 바란다고 하였습니다.

학생들은 다들 어리둥절한 표정을 지었고

그 학생도 어떻게 해야할지 몰라했습니다.

알고보니 그 학생이 적은 정답이 뭔줄 아세요?

정말 폭풍같은 웃음이 몰아치면서 엄청 웃었습니다 ㅋㅋ

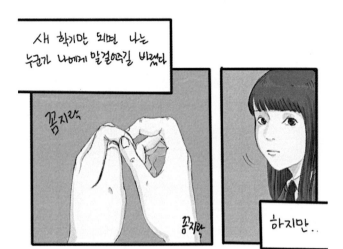

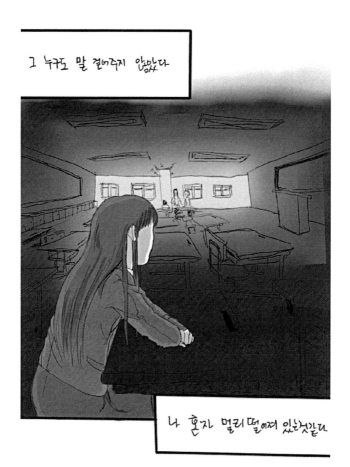

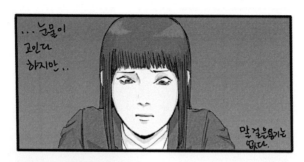

http://cafe.naver.com/elemidcafe/319176

그래,
계속 이 상태로
있을순 없어

누군가 다가오기를
기다리는게 아니라

만만만세(mar**): 졸업

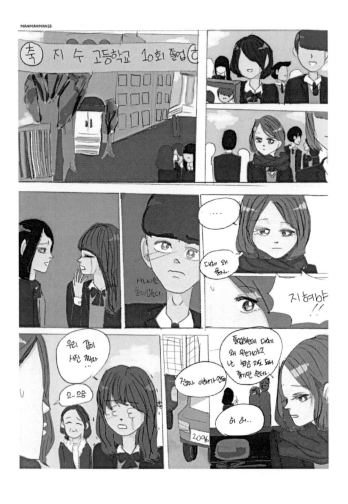

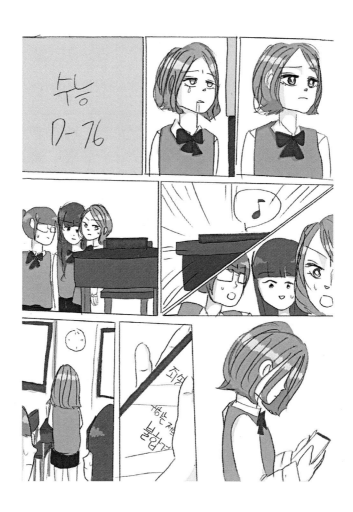

요모조모(jjo**): 졸업

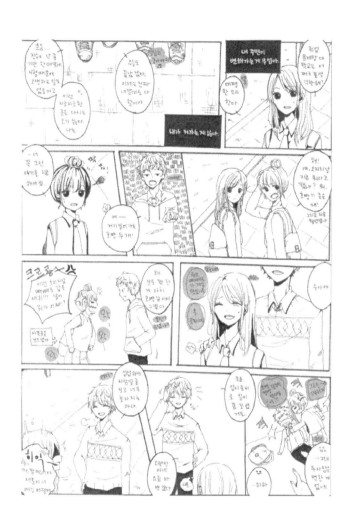

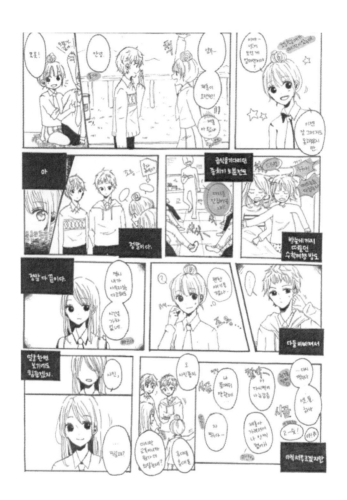

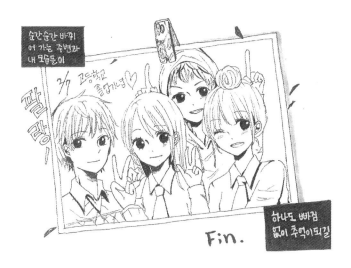

http://cafe.naver.com/elemidcafe/319164